ENTRE AVOIR ET ÊTRE

deux collectionneurs s'exposent

BERNARD LANDRIAULT

les éditions du passage

Contexte

Voilà plus de quarante ans que j'accumule des objets d'art, comme si j'étais porté par des vents insoupçonnés et projeté dans l'agitation de circuits sans fin.

Encore aujourd'hui, j'en retire un grand plaisir, mais j'éprouve aussi un certain malaise, gêné de ne pas savoir vraiment où je vais, de ne pas pouvoir m'arrêter. Pourquoi agir ainsi ? À quel titre ces objets s'imposent-ils dans ma vie ? Qu'est-ce que ce sera demain ?

Cela pourrait s'appeler, je crois, une passion et comme tout passionné inquiet, devant l'importance de plus en plus grande de la collection, j'avais envie de réagir, de chercher à comprendre et à partager, de remonter le temps pour mieux vivre les jours à venir. Je me suis alors lancé dans un projet d'écriture.

Désordre

Cela a commencé dans le plus grand désordre. Ici, en discontinu, sous forme de fragments, de brefs commentaires sur ma démarche de collectionneur. Là, des mots-pensées sur les œuvres de la collection entrecoupés de nombreuses lectures éclatées sur l'art. Joyeux mélange. Tant de sentiments et d'idées à exprimer. Les œuvres n'en finissaient plus de me relancer et les fragments de se multiplier dans tous les sens.

Le débordement dérangeait toutefois. J'avais le sentiment que l'excès de mots éloignait la passion ou qu'il venait tout au moins l'objectiver maladroitement. Comment expliquer sans mettre à distance ? Comment partager une réflexion sur l'art et le monde qui nous entoure tout en réservant le premier plan aux œuvres d'art ?

Méthode

J'ai d'abord choisi la soixantaine de fragments qui me parais-
saient les plus révélateurs de ma vie comme collectionneur.
J'ai ensuite pris la liberté d'inscrire le nom d'artistes en marge
de ces fragments de manière à ce que leurs œuvres jouent
un rôle d'éclaireur et qu'elles en viennent à nourrir le texte tout
en le prolongeant. Bonne idée, pensais-je. Les œuvres inspirent
le collectionneur et ses propos. Elles le fascinent, le touchent.
Chacune d'elles l'ouvre au monde. La collection ainsi s'impose
dans sa polyvalence.

L'idée soulevait toutefois certaines contraintes. Devant
l'impossibilité de faire parler toutes les œuvres, il fallait
déterminer des principes de sélection. Moment délicat.
À aucun prix ne voulais-je les mettre en compétition. Après
d'interminables discussions intérieures, tout en reconnaissant
la fragilité des choix de l'instant, j'ai pris le parti de retenir
les moments les plus marquants de mon récit improvisé :
la série des premiers gestes (le premier tableau, la première
visite d'atelier), la série des plus déstabilisantes, celle des
plus hermétiques et celle enfin de la jeune génération qui
n'a de cesse de me troubler.

Ordonnancement

Autre contrainte : mettre de l'ordre dans le désordre sans
pour autant dissimuler l'éparpillement des idées. Quelques
paramètres sont alors apparus : le rappel des années 1960, 1970,
celles de mes vingt ans, car elles m'ont profondément marqué
et influencent sans doute encore aujourd'hui mes choix; le rôle
des complices, les commissaires, les galeristes et tous les
autres, car le collectionneur n'agit jamais seul et fait partie d'un
système; l'importance enfin du partage, du lieu d'habitation
de la collection et de la particularité du regard de celui qui vit
avec les œuvres au quotidien, car c'est ainsi que l'art s'est
imposé dans ma vie.

Lecture

Par définition, le fragment n'est jamais complet. Il permet au lecteur de parcourir, choisir, nuancer, ajouter, voire retrancher comme bon lui semble. Il n'oblige à aucune lecture suivie d'une page à l'autre. À chacun sa façon de lire. Les fragments sont volontairement courts, relativement autonomes, parsemés de jugements personnels et de silences ouverts au plaisir de partager une passion. Il en est de même pour les textes sur les œuvres de la collection qui accompagnent les fragments.

Références

Je ne puis m'empêcher de souligner leur importance. Elles ne sont aucunement essentielles à la lecture, mais elles font partie intégrante du projet d'écriture. Certains écrivains m'accompagnent depuis de nombreuses années. C'est le cas de Roland Barthes dont j'ai eu le privilège de suivre les cours dans le cadre de ses séminaires restreints à l'École des hautes études dans les années 1970 et que je redécouvre aujourd'hui tout aussi brillant qu'hier, tout aussi fin en nuances, mais différent, moins savant, plus fragile aussi. D'autres se sont manifestés au moment même de m'engager dans le projet. De ces nouveaux complices, il y en a bien un qui me touche de façon particulière et qui m'invite à la réflexion de façon inattendue. C'est à partir d'expressions comme « partage du sensible » et « spectateur émancipé » que je me suis senti attiré par la pensée ouverte sur l'indéterminé et le possible de Jacques Rancière.

Roland Barthes et Jacques Rancière ont des points de vue fort distincts, mais ils se rejoignent dans leur désir d'abolir les frontières et de partager un nouveau regard sur le monde. Grâce à eux et à tous les autres, je me retrouve dans une situation d'apprentissage, dans un devenir autre. Je leur suis des plus reconnaissants.

C'était hier

À l'image sans doute de l'époque, le milieu familial et l'école m'ont appris à aimer la littérature en bon enfant sage, mais ils ne m'ont presque rien dit des arts visuels. C'est peut-être mieux ainsi.

01 Le premier

J'ai acheté mon premier tableau à crédit, à 20 ans, au Musée des beaux-arts de Montréal. Le musée avait alors au sein même des salles d'exposition une pièce réservée à des œuvres canadiennes que l'on pouvait louer mensuellement pour 20 ou 30 dollars avec la possibilité par la suite de les acheter. Il y avait peu de tableaux dans cette salle, mais ils avaient tous reçu la caution du musée. C'est dans ce contexte que, sans vraiment connaître le travail de l'artiste, j'ai acquis une aquarelle de Jean McEwen de 1964. Pourquoi cette œuvre plutôt qu'une autre ? J'ai d'abord eu le sentiment de m'y perdre et de m'y retrouver, comme si j'étais dans une galerie de miroirs. L'œuvre était à la fois lieu d'habitation et d'évasion.

C'était ce que j'avais de plus précieux. Contrairement aux autres biens que je pouvais posséder à l'époque, livres et disques, j'ai déménagé l'aquarelle de Jean McEwen avec précaution d'un appartement à l'autre, d'un pays à l'autre. Et puis un jour, de retour à Montréal, en 1974, je me suis rendu compte que les couleurs de l'aquarelle avaient pâli au contact de la lumière naturelle. Première acquisition, première leçon : je n'avais pas pressenti la fragilité de l'œuvre-papier.

Très inquiet, j'ai pris rendez-vous avec Jean McEwen pour la lui montrer. Après l'avoir bien regardée, Jean McEwen m'a répondu très habilement qu'il la trouvait plus belle ainsi, plus transparente. Il disait qu'un tableau devait avoir quelque chose à dire chaque fois qu'on le regardait et que celui-ci, à ses yeux, avait encore

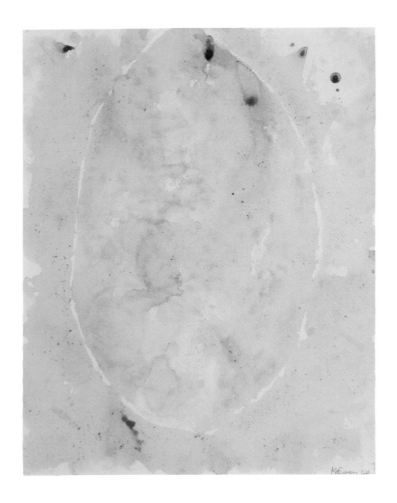

JEAN McEWEN
Montréal, 1923 - 1999

Sans titre, 1964 © Succession Jean McEwen / SODRAC (2013)
Aquarelle, 61 x 45,7 cm

quelque chose à dire. J'étais ravi. L'eût-il renié, je m'en serais défait. Aujourd'hui encore, l'agencement des jaunes, des verts et des mauves finement confondus me touche. Au centre, une forme ovale, suggérée non par un trait de pinceau mais par l'absence de couleur, reste mystérieuse. Avec douceur, elle capte une force intérieure.

Je suis très attaché à l'aquarelle, même si l'air du temps me conduit vers d'autres univers. À la fois pierre d'ancrage et phare, elle fait partie d'un récit et pose encore des questions.

Années 1960, début 1970. Avoir vingt ans. Époque grouillante, marquante sur tous les plans. La politique, l'économie et la culture rebondissent. Avec ardeur, je plonge dans l'univers souvent trouble, parfois jovial, mais toujours problématique des romanciers que j'aime, Hubert Aquin, Marie-Claire Blais et Jacques Godbout. J'écoute inlassablement Monique Leyrac chanter Gilles Vigneault et Claude Léveillée. Je « tripe » sur la musique « crissante » de *Lindberg* de Robert Charlebois – Louise Forestier et celle non moins euphorique de *Sgt. Pepper's Lonely Hearts Club Band* des Beatles.

Try to realize it's all within yourself, no one else can make you change / And to see you're really only very small, and life flows on within you and without you[1].

Au Québec, l'abstraction semble repousser l'art figuratif avec force. Les discours abondent. Amateur naïf et non formé à l'histoire de l'art, je suis loin d'en saisir toutes les subtilités, mais je me rends compte que les arts visuels connaissent eux aussi leur révolution tranquille. De nouveaux courants semblent vouloir surgir. Je me laisse tenter. Je fréquente plus ou moins assidûment le nouveau Musée d'art contemporain de Montréal à la Cité du Havre et les galeries. Certains privilégient l'art pour l'art, d'autres donnent libre cours à l'inspiration personnelle et au geste pictural, d'autres enfin, plus sensibles au contexte dans lequel l'art évolue, tendent à rapprocher l'art et la société. Se pose alors la question de la spécificité de l'art québécois dans ses rapports avec le développement des arts en France, aux États-Unis et dans la mouvance du multiculturalisme canadien.

Dans son agitation, son désir de briser les contraintes et ses promesses de liberté, l'époque m'exalte. J'ai l'impression que les arts visuels y jouent un rôle important et que tout va commencer. L'œil nomade de Norman McLaren, le geste fougueux de Jacques Hurtubise, la pensée zen de Robert Savoie et quelques autres artistes rejoignent Jean McEwen sur les murs de mon appartement.

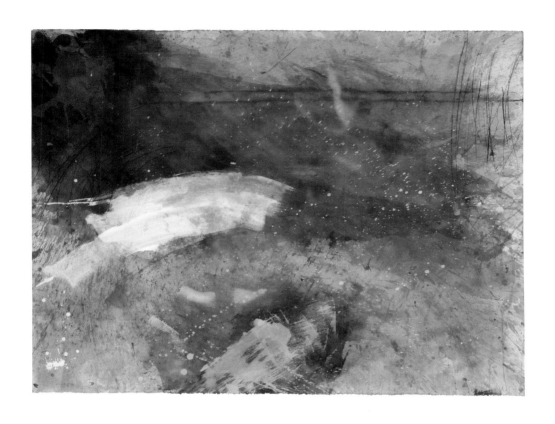

ROBERT SAVOIE
Québec, 1939

Karasu, 1985, aquarelle, crayon sur papier Stonehenge, 96,5 x 127 cm

Ma passion pour l'art a pris un tournant déterminant en 1987 lorsque Michel (M) s'est glissé discrètement dans ma vie, comme par enchantement, sans faire de bruit.

Comment en témoigner avec des mots ? Le cheminement d'une relation est à la fois si complexe et si simple. Depuis plus de 25 ans, nous sommes engagés dans une *Vita Nuova*[2] sans cesse renouvelée, un projet de vie partagé à part entière dont la collection constitue un maillon des plus importants.

Il y a bien de rares moments où l'un des deux ne peut résister et flanche sur-le-champ, mais l'acquisition d'une œuvre fait généralement l'objet de nombreux échanges. De là, le véritable plaisir : prendre tout son temps, s'allier les yeux de l'autre, voir autrement, se remettre en question.

Les arts visuels se prêtent merveilleusement bien au partage de l'instant présent. Contrairement au texte littéraire, au film ou à la musique, le tableau n'impose aucune durée, aucune fin ; tout en s'attardant à un détail, nous pouvons l'apprécier instantanément dans son entièreté.

Nous ne savons trop pourquoi, mais de la centaine d'œuvres exposées à *Entrée libre à l'art contemporain* à la Place Bonaventure en 1992, le tableau de Robert Wolfe intitulé *À chaque fois que j'entre ici, je suis frappé par l'odeur de cette maison* se distingue de tous les autres, comme si nous n'avions d'yeux que pour lui. Nous n'avons pas vraiment l'argent, mais M est ébloui. Il achète sa première grande toile. Sans le savoir, il vient de s'engager de façon ferme dans une longue et belle histoire à laquelle se greffera l'amitié toujours chaleureuse de Robert Wolfe.

La pièce fait partie de la série des *Maisons* dont le motif est emprunté à la forme d'un coffre à outils vu de côté. Pour l'artiste, il s'agit bien sûr d'une forme abstraite à laquelle il s'amusera à donner un titre figuratif une fois le tableau terminé. Pour nous cependant, le titre de la série et celui de l'œuvre ont une certaine importance. Ils orientent nos pensées; ils évoquent la maison comme espace sensible, comme mode de vie.

Il y a chez Robert Wolfe une préoccupation plastique qu'il a finement développée au fil des ans et qui fait de la lumière qui en jaillit le sujet du tableau. Nous le rencontrons dans son atelier, son centre de l'univers, dit-il, revêtu d'un grand tablier couvert de peinture, comme les murs et le plancher, travaillant plusieurs tableaux à la fois. La recherche «engage le corps entier, en marche lente et en gestes larges, en avancées et en reculs, en pensées[3]». Dans un désordre bien ordonné, des centaines de contenants plus ou moins vides recouvrent une table de travail. Les réutilisera-t-il ou servent-ils de mémoire? On ne sait trop. Chose certaine, on comprend qu'ici, dans l'atelier, à vrai dire sa maison, entouré de ses outils et de ses pots de peinture, l'artiste est heureux.

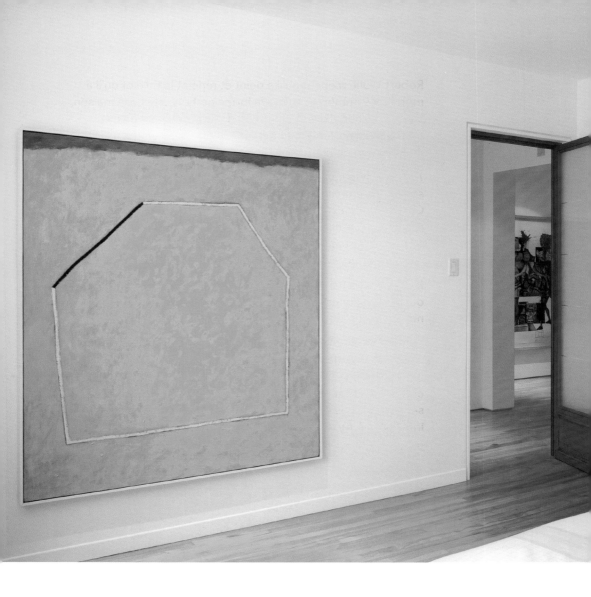

ROBERT WOLFE
Montréal, 1935 - 2003

À chaque fois que j'entre ici, je suis frappé par l'odeur de cette maison, 1991
Acrylique sur toile, 168 x 142 cm

Robert Wolfe raconte qu'il a peint et repeint la toile et qu'il a modifié de nombreuses fois la forme archétypale de la maison. Nulle question d'observer et de copier. Il s'agit de créer une nouvelle forme. Le temps passé à réfléchir est aussi important que celui de peindre. Dans une interview de 1999, il disait :

Tout se passe comme si, en atelier, je cherchais à atteindre la structure chromatique qui rendra la surface telle qu'elle doit être. Ce concept de « telle qu'elle doit être » a quelque chose d'un peu métaphysique, car il signifie que je veux parvenir à ce moment où toute chose serait en relation avec tout : la forme avec la surface, avec la texture, avec le format [4].

Robert Wolfe harmoniste, dirait Baudelaire, doué d'une finesse dans les nuances des différentes couches de jaunes plus lumineuses à l'intérieur de la forme qu'en son extérieur.

Il y a toutefois plus qu'une harmonie. Vu de loin, le tableau nous *attire*, vu de près, il nous *enveloppe*. Une intensité silencieuse se dégage de son dépouillement, avec tout ce que cela comprend de sensibilité, d'intelligence, de savoir-faire et de savoir-vivre. Les *Maisons* de Robert Wolfe expriment une vie intérieure. Il n'y a pas de cause à effet. Le dehors ne commande pas le dedans. Dans une retenue formelle, ils ne font qu'un.

05 La peinture se meurt

À l'instar de la première acquisition, nous avons d'abord acheté des œuvres reconnues par la critique et les musées, mais avec le temps, la confiance s'est un peu effritée.

Il nous était en effet de plus en plus difficile de comprendre les différentes écoles de pensée alors qu'elles jouaient un rôle prépondérant, voire parfois démesuré, dans la définition, la reconnaissance et l'interprétation même de l'œuvre d'art. Et puis, cette pensée nous semblait mettre à distance de façon

de plus en plus marquée l'art et la vie. Enfin, la peinture se mourait, répétait-on sans cesse depuis de nombreuses années. À nos yeux, elle ne se mourait aucunement, mais il fallait bien reconnaître qu'elle se faisait de plus en plus rare dans les galeries branchées alors que la photographie était omniprésente. Était-ce question d'écoles ou de marché? Bien malgré nous, les discours sont devenus suspects.

06 La photographie chambarde tout

La photographie déplace les frontières de l'art : art et réel, art et culture, art et image technologique, notions d'auteur, d'œuvre et de reproduction technique. De la photographie documentaire où le photographe cherche à intervenir le moins possible à la photo sophistiquée où le photographe/metteur en scène fait son cinéma, les possibilités sont infinies. Que faire en l'absence de paramètres et de balises?

07 *La chambre claire*

Pour atténuer le sentiment d'égarement, je relis *La chambre claire, une réflexion sur la photographie* de Roland Barthes. Loin des théories, l'auteur pose comme question initiale : «Qu'est-ce que mon corps sait de la photographie?» Deux notions s'inscrivant dans le plaisir qu'il en retire sont alors présentées : le *studium* et le *punctum*. Le *studium* correspond au rapport que nous entretenons avec la photo, celle que nous aimons comme *intérêt humain*, comme *investissement général*. Une ancienne photo d'une vieille maison dans une rue déserte nous émeut, nous aimerions bien y habiter. C'est la photo dans son ensemble avec les désirs qu'elle suscite qui en fait le *studium*. Dans un tout autre esprit, le *punctum*, c'est ce qui vient nous chercher, «ce hasard qui, en elle, nous point [5] »,

nous blesse, nous entraîne hors du cadre de la photo. C'est le détail sur lequel nous nous arrêtons. «Donner des exemples... c'est d'une certaine façon, me livrer», écrit-il.

Roland Barthes poursuit la réflexion sur la nature même de la photographie. Contrairement au tableau, le référent photographique a forcément existé, il y a bien eu un objet ou une personne à photographier. La photo rend le passé aussi vrai que le présent. Il y a bien eu un «ça-a-été».

Dans la deuxième partie du livre, on comprend que Roland Barthes vient de perdre sa mère. C'est le plus grand malheur de sa vie. Il regarde les photos de celle qu'il aime, celle qui «a été». Elles ne lui semblent qu'illusion parcellaire. Une seule d'entre elles, celle de la mère très jeune enfant, qu'il ne saurait partager avec le lecteur, ferait exception. Elle seule se situe hors temps, comme icône, elle seule appelle la dévotion.

Suis-je mauvais lecteur? Me voilà perdu dans une réflexion personnelle allant bien au-delà de la photographie. Comment ne pas transposer à son monde à soi? Comment ai-je pu oublier? *La chambre claire* est un premier journal de deuil retenu et bouleversant. Entremêlant le tragique de la mort à la photographie, l'émotion vive à la réflexion intellectuelle, l'auteur cerne de nombreuses facettes du regard et ouvre magistralement le débat sur la photographie, mais nos points d'ancrage semblent bien différents. Roland Barthes conçoit la photographie en remontant le temps comme «énigme fascinante et funèbre[6]» alors que nous la ressentons comme transformation énigmatique de la vie.

Que faire? Mettre en veilleuse le «ça-a-été» et insister sur la photographie pour ce qu'elle est dans sa complexité?

08 L'air du temps

La photographie est de son temps. Elle nous informe, nous
transmet l'image d'une réalité alors que la peinture, dit-on
souvent, donne sur l'illusion. Est-ce bien vrai? Rien n'est sûr,
car tout en témoignant d'une présence, la photographie met
en cause le réel. Elle le transforme, le fausse. L'engouement
pour la photographie tiendrait-il alors à son pouvoir d'ouverture
et d'éclatement?

09 Exercice pratique

À la manière de Bouvard et Pécuchet, merveilleux personnages
de Flaubert, épris d'absolu, s'entêtant à découvrir un système,
une science, une croyance ou un savoir-faire qui saurait vérita-
blement expliquer l'univers, nous cherchons d'autres pistes
à explorer. Exercice pratique : que dire d'une foire internationale
de la photographie à Paris? Quelque 100 galeristes, plus de
1500 artistes photographes et 3000 photos en tous genres.
Qui dit mieux?

Extraordinairement bien organisée, la foire privilégie l'expression
photographique des origines du médium à nos jours, mais
l'abondance des œuvres et l'importance de la foule ne sont
aucunement propices à la réflexion que nous aurions aimé
poursuivre. Nous avons le sentiment que tout un chacun peut
devenir Cartier-Bresson. «*You push the button, we do the rest*»,
écrit George Eastman de l'appareil Kodak en 1888. Nous
quittons la foire plus perdus que jamais.

GEOFFREY JAMES
ROBERTO PELLEGRINUZZI
JOCELYNE ALLOUCHERIE
CHIH-CHIEN WANG

M propose les deux premières photos de la collection : *Casale dei Pini, off Via Cassina* de Geoffrey James de 1989 et *Planche LX : le mur* de France Choinière de 1992. Deux univers des plus différents, deux coups de cœur. Le temps lui donne raison. Comme il en est de la peinture, les photos nous rendent heureux. Elles posent des questions, nous invitent à regarder autrement. Nous allons de l'avant même si nous n'y comprenons pas grand-chose. Une nouvelle dynamique s'installe. Nous passons peu à peu du contre au pour. Nous nous construisons un nouvel espace de vie. Nous élaborons à tâtons notre propre histoire de la photographie.

Aujourd'hui, près du tiers des artistes de la collection sont des photographes. À scruter la diversité des approches, nous devinons que l'intérêt de la photographie contemporaine réside non seulement dans l'élaboration d'un nouveau savoir-faire à l'ère des nouvelles technologies, mais aussi dans l'invention d'un nouveau savoir-voir. Geoffrey James « fictionne » la campagne romaine pour la mieux penser et la mieux partager. Tout en renouvelant l'acte de photographier, Roberto Pellegrinuzzi poétise le monde qui l'entoure, Jocelyne Alloucherie aspire au mythique et Chih-Chien Wang métamorphose une matière banale en un mode de vie.

À chacun sa vision et sa façon de faire. À chacun sa façon de regarder.

GEOFFREY JAMES

ROBERTO PELLEGRINUZZI

JOCELYNE ALLOUCHERIE

CHIH-CHIEN WANG

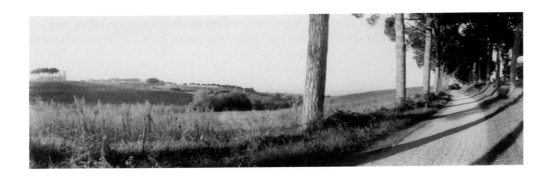

GEOFFREY JAMES

« Friction entre deux mondes[7] »

Geoffrey James photographie des sites naturels et urbains
marqués par les hommes et par le temps.

En 1981, avec un vieil appareil Kodak Panoram, il décide de
parcourir la campagne romaine comme s'il voulait mieux
interagir avec le paysage. Il avait d'abord pensé faire le trajet
à pied, se promener sans hâte, mais il a vite compris qu'il fallait
au contraire faire comme les Romains et emprunter la voiture.

*Je quittais la maison très tôt le matin dans l'espoir, habituellement
déçu, d'éviter les embouteillages qui apparaissaient aussi subi-
tement que la marée rouge. Dans l'automobile, je syntonisais
toujours Radio Radicale pour écouter les débats parlementaires*

GEOFFREY JAMES
Saint Asaph, Pays de Galles, 1942

Casale dei Pini, off Via Cassina, 1989
Épreuve argentique, 9,5 x 27 cm

et des commissions interminables sur divers scandales, et pour m'émerveiller, entre autres, du style oratoire de certains militaires qui prenaient soigneusement leur distance vis-à-vis un incident où un transporteur civil avait été abattu par un avion de chasse huit ans auparavant. La campagna *qui s'étalait autour de la carapace de mon véhicule apparaissait, sur cette trame de discours politiques, d'autant plus irréelle et énigmatique* [8].

L'artiste capte de grandes étendues horizontales tout en portant une attention particulière à ce qu'il perçoit comme éléments essentiels du paysage italien. Au premier plan, un chemin de campagne sinueux, presque abandonné, bordé de vieux arbres projetant leurs ombres de part en part de la route. Au centre, un champ vague à perte de vue. Au fond, très loin, à l'extrémité gauche, une rangée de pins parasols protège le toit d'une église. Et puis, s'alignant vers la droite, quelques minuscules bâtiments et encore des arbres. Nous rejoignons l'artiste. Le paysage nous enchante.

Geoffrey James n'a toutefois pas le plein contrôle. Un intrus s'est glissé dans la photographie. Il apprendra que les minuscules bâtiments à l'arrière-plan sont des condos illégaux. Ils envahissent lentement les lieux. On peut imaginer la suite berlusconienne. Légal ou illégal, le marché immobilier aura rapidement envahi le champ vague et déraciné les arbres.

La friction entre deux mondes attire Geoffrey James. La campagne romaine rivalise avec les voitures, les nouvelles banlieues et tout ce qui s'ensuit. Plus qu'un simple photographe de paysages, Geoffrey James photographie le temps ou plutôt l'espace aux temps confondus.

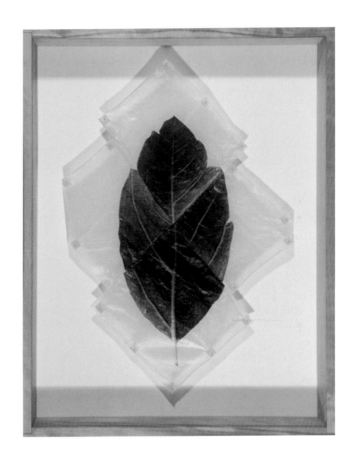

ROBERTO PELLEGRINUZZI
Montréal, 1958

Le chasseur d'images (les feuilles mortes), 1994
Épreuve à la gélatine argentique, épingles à spécimen, 79 x 59 cm

Où est le réel?

Roberto Pellegrinuzzi photographie une petite feuille, l'agrandit, la fragmente, la reconstruit, la pose sur une feuille de papier japon et l'épingle dans un boîtier sous verre. Passage complexe et délicat du réel au fictif. Être des deux côtés. La feuille n'est pas niée, elle existe autrement, comme fruit d'une nouvelle construction rappelant le travail minutieux de l'herboriste et du photographe réunis tout en les dépassant.

Ainsi épinglée dans une boîte comme si elle pouvait s'envoler, sans abandonner sa charge mimétique, la feuille revit dans toute sa fragilité. La texture cireuse et froissée du papier lui confère un certain mystère.

Suspendue entre deux séries de portes françaises donnant sur les arbres et la terrasse arrière de l'appartement, saison après saison, la feuille nous invite à prolonger le regard et à faire de l'intérieur et de l'extérieur un seul et même espace de vie. Espace heureux.

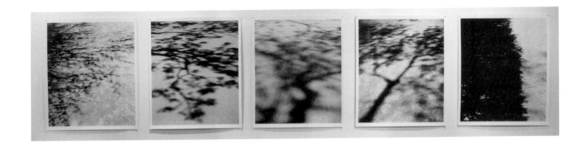

JOCELYNE ALLOUCHERIE
Québec, 1947

Collection privée, 2003, impression au jet d'encre sur papier chiffon
1/9, 50 x 40 cm chaque élément

JOCELYNE ALLOUCHERIE

La photographie pense

Entre ciel et terre, Jocelyne Alloucherie nous invite dans les allées d'un jardin où la pénombre nous laisse deviner la lenteur du jour qui s'achève. À bien y regarder toutefois, les lieux d'abord perçus sous l'angle d'un romantisme discret cèdent peu à peu la place à un tout autre état d'esprit.

Cinq photos épinglées à l'horizontale, comme s'il y avait une histoire à raconter. Leur sens est toutefois mystérieux ou serait-ce qu'il n'y en a pas ou encore que les photos pensent toutes seules? Il n'y a personne dans le jardin. Que des arbres ou plutôt que des jeux d'ombre et de lumière, de noirs et de gris se répondant et se complétant les uns les autres. Structure réfléchie: la première et la dernière photos se rejoignent dans le découpage plus net des ombres et du sol. Moins précises, les deuxième et quatrième photos semblent vouloir encadrer la troisième, plus floue, comme si le récit à un moment embrouillé cherchait à se préciser sous une nouvelle lumière.

Le contraste marqué entre la partie sombre des arbres à gauche et la partie claire du sol à droite de la cinquième et dernière photo rappelle les jeux d'ombre et de lumière qu'on retrouve dans les photos d'architecture urbaine de l'artiste. Que ce soit à la ville ou ailleurs, Jocelyne Alloucherie poursuit la même quête: s'investir du lieu comme lumière. L'espace-temps est neutralisé. Aucun détail pour dire où nous sommes. Monde sans monde. L'œuvre aspire au mythique, au silence, nous renvoie dans une lecture-réflexion sur l'art de photographier l'univers, son origine, sa fin.

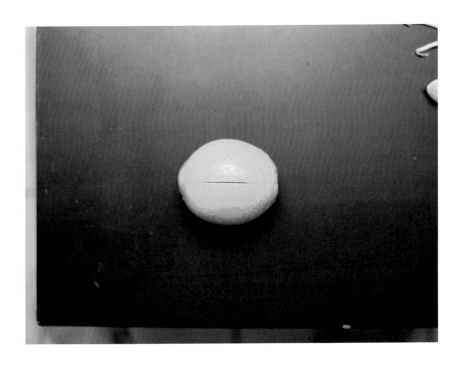

CHIH-CHIEN WANG
Tainan, Taiwan, 1970

Cut Orange, 2005, impression au jet d'encre, 4/7, 60,4 x 75,5 cm

La photographie comme force de vie

(En hommage à la galeriste Thérèse Dion[9])

Sujet banal : une orange. Pourquoi cette photo nous attire-t-elle ?
Chih-Chien Wang recrée un moment de vie au quotidien.
L'espace est réduit au strict minimum : un plan de travail de
couleur anthracite. Dans le coin droit, des pousses de haricots ;
au centre, une orange qu'il vient de laver et sur laquelle
il a pratiqué une très fine et longue incision. Il y a des gouttes
d'eau sur le plateau et sur le fruit. Chih-Chien Wang photogra-
phie la scène en plongée, laissant entrevoir vaguement ses
pieds sous le meuble.

Ce qui nous attire en particulier d'abord, c'est l'incision,
le *punctum*, ou plutôt l'action d'inciser qui, dans le contraste
des couleurs et des formes, laisse une trace délicate du geste.
Que fait la photographie ? « La photographie n'est pas l'image
d'une chose présente ; mais pas davantage elle ne montre
comme présente une chose absente[10]. » Chih-Chien Wang
photographie un fragment de vie, ou serait-il plus juste
de dire que l'orange devient la trace d'un rythme de vie
personnel, laissant entrevoir une façon d'être et de faire.
Étrangement, la photo revêt un caractère à la fois analytique
et sensible (sensibilité aux formes, aux couleurs et aux détails).
Dans la plus grande simplicité, elle raconte tout en restant
silencieuse, discrète.

La photographie aurait-elle à elle seule le pouvoir de rendre
une telle matérialité tout en nous transportant ailleurs ?

Le collectionneur

Le qualificatif *collectionneur* vient des autres, de l'extérieur. Empruntant l'expression à Anne Cauquelin, nous lui préférons *amateur informé*. « Amator : qui aime et qui aime encore », écrit Roland Barthes.

11 Le mot agace

Nous n'aimons pas le mot, mais vient un temps où le galeriste nous présente ainsi, où les gens viennent à la maison et disent : « Tiens, vous êtes collectionneurs. » On finit par acquiescer, même si cela gêne. Pourquoi vouloir à tout prix nous faire jouer un rôle précis ? Est-ce si important ? Et puis, l'étiquette marque. Non seulement nous classe-t-elle comme acheteurs et bourgeois, mais elle objective la démarche et nous presse d'y trouver un sens. En faut-il vraiment un ?

12 L'aventure

« Collectionner, c'est avant tout une aventure personnelle, voire autobiographique, dans laquelle est investie une partie de soi qui porte cette trace inaliénable [11] », écrivent des conservateurs du Musée d'art contemporain de Montréal. La définition pourrait certes être longuement élaborée, mais il s'agit bien d'une aventure imprévisible, marquante à tous égards, dans laquelle est engagée une part très importante de nous-mêmes sur les plans matériel, affectif et intellectuel.

On pourrait imaginer une galerie de portraits fondée sur
les différentes motivations du collectionneur : questionner,
se questionner, découvrir, découvrir avant les autres, s'exprimer,
apprendre, s'évader, spéculer, posséder, s'enrichir, se démarquer,
s'associer au monde de l'art. À chacun ses choix, les moins
comme les plus flatteurs. Il y a de nombreux cas d'espèce.
La grille peut faire de vous comme de moi un émotif, un possessif,
un spéculateur, un mondain, un rêveur, un compulsif, un exhibi-
tionniste, un fétichiste et, pourquoi pas, tout cela à la fois
à différents degrés.

Les histoires de collectionneurs fourmillent parfois de révéla-
tions peu édifiantes, mais elles sont souvent merveilleuses.
Celle du couple new-yorkais Dorothy et Herb Vogel, démontrant
avec passion que «*you don't have to be a Rockefeller to collect
art*», est à nos yeux une des plus belles. C'est en 2009, au
Festival international des films sur l'art de Montréal, que nous
avons vu le merveilleux documentaire de Megumi Sasaki sur
les Vogel. En l'absence de formation dans le domaine de l'art,
avec très peu d'argent, Herb, employé des postes, et Dorothy,
bibliothécaire, font de l'art contemporain leur passion commune
et leur vie[12].

Il y aurait des collectionneurs qui cherchent (les inquiets) et
d'autres qui trouvent (les heureux), a-t-on déjà écrit quelque
part. Être plutôt d'un troisième camp, celui qui réunit l'inquiet
et l'heureux, qui prend plaisir à découvrir tout en reconnaissant
le jeu sans fin.

14 Entre avoir et être

Dans *Owning Art : The Contemporary Art Collector's Handbook*, Louisa Buck et Judith Greer identifient différents types de collectionneurs d'art contemporain. Nous ferions partie des «*buying in breadth*», dit également «collectionner à l'horizontale» – je me vois déjà chez le psychanalyste. Ce collectionneur ne se spécialiserait en aucune façon, il achèterait dans tous les genres ici et là, auprès d'un artiste, d'un galeriste ou d'un autre. Il serait identifié à une certaine forme d'indiscipline ou à une chasse aux trophées mal ciblée (*badly focused trophy hunting*[13]).

Y aurait-il une conception de la collection centrée sur l'«avoir», la chasse et le profit, à laquelle s'opposerait un autre point de vue centré sur «l'être» qui tente de partager et de penser l'existence?

Et si entre l'avoir et l'être se glissait un devenir.

15 Le collectionneur à l'image de la collection

La collection ne serait pas à l'image du collectionneur mais plutôt l'inverse : le collectionneur serait à l'image de la collection. «Il est ce qu'il est et change avec elle», écrit le psychanalyste Gérard Wajcman[14]. L'idée est troublante, mais elle définit notre relation. Dans sa diversité, la collection déstabilise. Elle nous incite à regarder, à ressentir et à penser différemment. Dans le prolongement du regard, elle nous invite à devenir autres.

Et pourtant, étrangement, dans un même temps, la collection nous protège, nous redonne des forces, comme si dans l'acceptation même d'être déstabilisés, nous nous ressaisissions.

16 Paysage intérieur

Roland Barthes définissait à peu près ainsi la sagesse : nul pouvoir, un peu de connaissances, beaucoup de plaisir [15].

Nous aimons croire que la collection grandit dans cet esprit, lentement, soigneusement, impulsivement et passionnément.

17 Nul pouvoir

Les œuvres d'art s'inscrivent dans un système de relations de pouvoir. Elles sont pensées dans un contexte social donné et produites dans des conditions matérielles. Nous avons toutefois le sentiment que l'action même de créer et tout ce qui l'entoure – penser, chercher, déconstruire, reconstruire – correspondent à une forme de jeu et de dépassement de l'artiste qui ne saurait relever du pouvoir.

La situation est tout autre chez le collectionneur. Nul ne peut nier son pouvoir sur la scène internationale. Ne pourrait-on pas imaginer cependant qu'il existe des degrés de pouvoir selon les contextes et les manières de collectionner ?

Qu'en est-il du pouvoir du collectionneur au Québec ? De façon générale, ne se limite-t-il pas à des transactions plus ou moins modestes ?

Et encore. Tout au contraire, ne serions-nous pas contrôlés par le désir ?

18 Un peu de connaissances

Tenter de comprendre le plaisir de passer du simple regard porté sur l'art à celui de vivre au quotidien avec des objets d'art.

Explorer, expérimenter, suspendre son jugement, voyager, pluraliser.

Questionner la place que l'art occupe ou n'occupe
pas dans la société.

Remettre en question le regard. Apprendre à désapprendre.

19 Beaucoup de plaisir

FERNAND LEDUC
RICHARD MILL

S'étonner, découvrir et choisir des œuvres qui se dévoilent au fur
et à mesure que nous les apprivoisons, à l'abri des soucis, dans
un contexte libre de toute obligation scolaire ou professionnelle.

Vivre le temps de l'art, un présent décousu, se renouvelant sans
cesse, dans lequel nous nous faufilons entre le passé et le futur.

Parcourir, chercher, intervenir, associer et dissocier.

Faire entrer le plus grand nombre de petits mondes chez soi
pour mieux vivre ensemble.

Rencontrer l'artiste. L'œuvre existe par elle-même, mais il y a bien
un *corps au travail*[16], une subjectivité qui marque la toile, fait un
geste, transforme la matière comme valeur en soi, comme idée
à développer ou comme mélange des deux à la fois.

Suivre le cheminement de l'artiste dans le temps, jeter un coup
d'œil rétrospectif ou prospectif sur son travail, comme s'il
s'agissait d'un compagnon de route.

Fondre la vie dans la collection. La maison, l'architecture,
la nature, le cinéma et le voyage y sont intimement liés, un peu
comme si la collection servait à la fois de toile de fond et de
guide, que les œuvres s'apparentaient à des moments d'exis-
tence et que notre démarche de collectionneur, dans ses
fondements et dans le vaste horizon de questions qu'elle pose,
en venait à appréhender la vie dans ce qu'elle a de plus vrai.

Allumeur
J'allume, je m'active.

Bavard
J'ai envie de dire. Discuter, mais ne rien imposer.

Contradictoire
J'habite l'œuvre ou je me retrouve dans une impasse, déstabilisé.

Délinquant
Je ne dépends d'aucune règle imposée.

Éclaté
Je vais dans tous les sens à la fois.

Fragile
Je me sens ainsi, en raison même de la nature subjective
du regard qui cherche.

Gourmand
« Le bonheur est désir de répétition[17]. »

Hasard
Je suis soudainement ému, envahi.

Impulsif
Je plonge sans hésitation ni calcul. J'ai le goût du risque.

Jouissif
Je vis l'art comme jouissance, comme étrangeté.

Kafkaïen
Je tente de trouver un passage dans un labyrinthe sans fin.

Ludique
Je joue avec l'inconnu, au sens de l'anglais *play* où, contrai-
rement au mot *game*, le jeu n'a ni gagnant ni perdant.

Méditatif
Je me retrouve dans une « solitude méditative ».

Nomade
Je vagabonde d'une œuvre à l'autre.

Obsédé
J'obsède, c'est certain. Serait-ce le propre de toute passion ?

Privé
Il y a bien dans la collection une intimité, un secret en moi que je ne saurais dire.

Questionneur
«Questionner, c'est penser en s'interrompant [18]. »

Romanesque
Je vis une nouvelle vie intérieure.

Surexcité
Je ne tiens plus. C'est plus fort que moi.

Tonifiant
Les œuvres d'art tonifient le corps. C'est à la fois physique et moral.

Unique
Je les veux à nulle autre pareilles, uniques et totales.

Voyeur
Au sens plus ancien où l'œil pense et prend tout son temps.

Wait and see
C'est avec le temps que le tableau s'affirme en moi.

X
Comme en mathématiques, valeur inconnue à découvrir.

Y
Y en a pas.

Zen
Je vis dans un espace zen. *Less is more.*

FERNAND LEDUC

RICHARD MILL

FERNAND LEDUC
Viauville, 1916

Ciels d'hiver à Chapala 22, 2008, pastel à l'huile sur papier, 50 x 70 cm

Robinson ou les îles de lumière[19]

En dehors de tout sentiment d'appartenance à une école, Fernand Leduc exprime en peinture le moment qu'il vit. D'un ciel d'hiver au Mexique, il efface tout contour pour ne retenir qu'une sensation qu'il transpose en couleurs lumineuses et profondes. Magie dans le rapport des couleurs. On dirait un bleu de Monet, un vert de Matisse s'éclairant en douceur pour créer une musique fugitive et silencieuse. «Ce n'est pas parce que ma peinture est non-figurative qu'elle est coupée du monde où je vis[20]», dit-il. Que ce soit à Belœil en 1954, à Formentera en 1962, à Rome en 1973 ou au Mexique en 2008, c'est bien la couleur particulière d'un paysage et sa lumière qui fascinent le peintre.

En plaçant le pastel de 2008 à côté d'un acrylique sur papier marouflé de 1960, on imagine mal le lien. Des couleurs vibrantes fortement contrastées et des formes géométriques aiguës produisent une énergie et une dynamique bien senties. Que s'est-il passé en 48 ans?

Des quelques rencontres toujours heureuses que nous avons eues avec Fernand Leduc, la lecture de ses écrits aidant, nous viennent à l'esprit les images d'un *Robinson* et d'une peinture comme *îles de lumière* à découvrir.

«Me retrouver, chaque fois, devant la toile, dans un état d'aventure[21]», affirme l'artiste. Nous sommes bien dans l'île déserte de Robinson. Aventure solitaire. À l'écart de l'agitation nord-américaine et européenne, la démarche de Fernand Leduc s'inscrit dans une *nécessité intérieure* fondée sur «un besoin d'approfondir une nouvelle conformation du monde, un ordre global dont l'homme serait partie intégrante[22]». Nécessité d'une *rythmique de dépassement*.

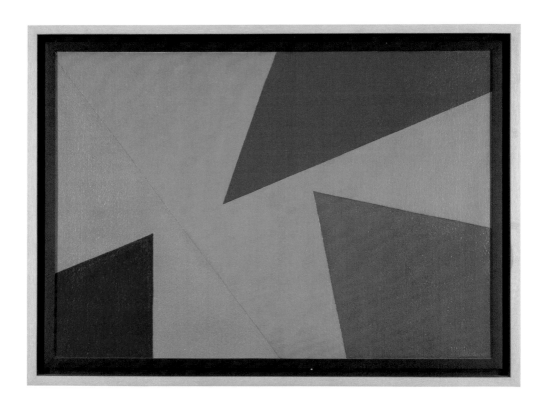

Andraitx Mallorca 2, 1960, huile sur papier marouflé, bois, 57 x 76,5 cm

Vivre, c'est peindre, c'est changer. Fernand Leduc s'approprie l'expression de Barnett Newman : «Je fais le tableau et le tableau me fait.» Jeu d'interaction. Dans son île, Robinson recompose le monde tout en se rendant compte que c'est bien elle qui le définit. Le processus est complexe : passer *du touffu au simple, de la friche à la culture*. Éclairer l'obscur. De l'opposition de formes géométriques aiguës, Fernand Leduc en vient à privilégier des contours plus souples, des formes organiques plus douces flottant sur la toile. Au lieu de s'opposer, les couleurs se rencontrent. Et puis, le peintre abandonne peu à peu les formes pour ne retenir que les couleurs se fondant les unes aux autres, comme s'il y avait un besoin de dédramatiser, de dépouiller, d'harmoniser la vie.

À l'image de Robinson, le peintre se rapporte non pas à l'origine du monde ou à son histoire, mais à la préoccupation qui l'habite au contact du monde : la couleur comme produit de la lumière, comme exercice de la pensée. C'est l'aventure des microchromies à partir des années 1970. L'artiste approfondit le jeu des couleurs primaires et secondaires, la progression de leurs valeurs et leur lecture en tons chauds et froids. Ces dernières notions, écrit-il, sont les éléments constituants de la lumière.

La couleur-lumière comme histoire d'une vie construite par le dedans, à la recherche d'une de «ces routes obscures qui mènent aux îles de lumière». Histoire de peintre à laquelle s'associe l'autre vie de tous les jours, celle d'un homme modeste mais confiant dans le parcours qu'il suit, qui a sa façon bien à lui de prononcer des mots comme «physique» en insistant sur la clarté chantante du «i», de s'aventurer dans un livre d'art comme un enfant curieux et sage, d'entretenir, au rythme d'une gestuelle de peintre, une conversation chaleureuse et réfléchie mais distante, comme s'il se réservait un espace à protéger, à remplir d'un je ne sais trop quoi. À l'image solitaire de Robinson avant l'arrivée de Vendredi, d'indépendance peut-être.

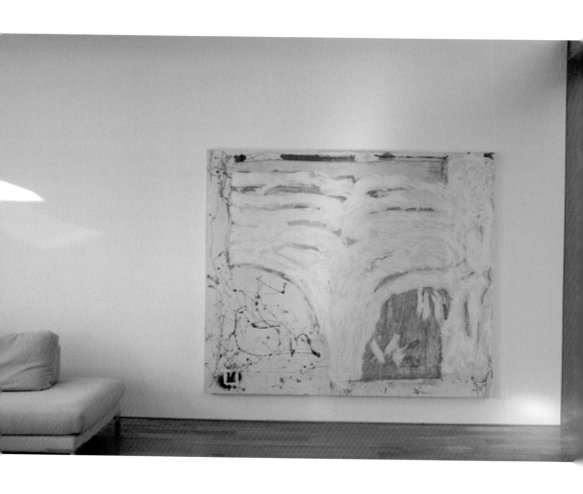

RICHARD MILL
Québec, 1949

M-1385, 1997, huile sur bois, 194 x 240 cm

Je refais le même geste que Richard Mill. Debout devant la toile, j'ouvre grand les bras, comme si un bouquet d'air frais me remplissait la tête.

Avant-corps

La toile portant le titre *M-1385* a été acquise lors d'une visite à l'atelier du peintre organisée par son galeriste. Nous sommes six.

Richard Mill vit et travaille dans la même maison. Nous traversons quelques pièces plus ou moins sombres, modestement meublées, et nous retrouvons dans un immense atelier, très haut de plafond. Dénudé, un peu austère, le lieu impose le recueillement. L'artiste parle peu. Il a accroché quelques tableaux aux murs. À ma demande, il en sortira quelques autres en silence. Nous éprouvons de part et d'autre un malaise. Est-ce la timidité, tout simplement une mauvaise journée ou encore le contexte d'achat / vente potentiel faussant parfois les relations artiste / collectionneur ?

Après un long silence, j'ose poser une première question : par où avez-vous commencé dans ce tableau ? La question semble l'intéresser. J'ai longuement réfléchi avant d'entreprendre cette peinture, dit-il... réfléchi sur le temps de l'art et les artistes qui m'ont marqué. Période d'assimilation... Retour sur soi... J'ai commencé par coller une bâche...

Corps au travail

Nous l'imaginons improviser. Richard Mill décide de faire une grande toile, à hauteur d'homme. De manière artisanale, il fabrique d'abord les matériaux de base : un châssis de bois récupéré et quatre morceaux de toile qu'il coud en laissant bien paraître les coutures. Légèrement désaxée du centre, il colle une vieille bâche en forme de L renversé. L'artiste s'impose ainsi un défi de taille : comment composer avec un tel morceau, comment l'intégrer au tableau ?

À sa façon, l'artiste emprunte différentes pratiques chères aux artistes américains des années 1950-1960. Il enduit d'abord la bâche d'un gris-mauve pour ensuite la recouvrir ici et là de vert à l'aide d'un pinceau ou en laissant la peinture couler librement sur la toile. Comme celui qui étend tout grand les bras pour couvrir la plus grande surface possible, d'un pinceau ou encore directement avec ses mains, il peint en beige et en blanc, de bas en haut, une forme mi-abstraite / mi-figurative. On dirait le jaillissement d'une source ou la forme d'un arbre. Dans l'élan, la peinture dégouline du pinceau et les doigts laissent des traces sur la toile. Richard Mill dépose ensuite le tableau au sol et laisse finement égoutter du gris, du vert et du bourgogne dans le creux du L renversé. Il fixe enfin de nouveau la pièce au mur pour ajouter au haut de la toile quelques autres détails de finition, dont des taches vives de rouge, d'orange et de bleu. Tout cela a l'air si simple, mais ne l'est pas. La technique n'explique rien. Que se passe-t-il vraiment entre l'artiste, l'œuvre et nous ?

L'après

Est-ce le geste du peintre mettant fin au tableau ou le regard de l'autre qui transforme la production en objet d'art ? L'œuvre existe-t-elle en dehors du regard que nous lui portons ? Nous ne saurions dire, mais pour nous l'art est dialogue. À partir d'une parole muette inscrite sur une vieille bâche, *M-1385* nous invite petit à petit à reprendre l'idée-sensation de l'artiste et à la vivre à notre manière.

Au gré des saisons, la maison de campagne et le boisé apportent une nouvelle sensibilité à l'œuvre. Ce sont bien des forces intérieures en devenir et un ressourcement intarissable que nous ressentons dans les couleurs, le *dripping*, les gestes du peintre, les traces de doigts et la bâche réunis.

Détail, *M-1385*

La collection

Une collection évoque sans doute un espace intime et protégé, mais plus encore elle projette l'image d'un monde à découvrir.

21 Quand y a-t-il collection?

Y a-t-il un nombre magique de pièces à réunir pour faire une collection? Est-ce une question de valeur marchande? Gérard Wajcman est d'avis qu'il y a collection lorsqu'il y a débordement, lorsqu'il y en a trop, lorsqu'on ne sait plus où mettre les œuvres. Chez nous, nous avons des pièces sous le lit, au sous-sol, dans les armoires et ne voyons aucunement comment cela pourrait s'améliorer. Nous répondrions ainsi à la définition.

22 La collection est-elle « contemporaine »?

Quand l'art devient-il contemporain? Nous sommes tout autant gênés par l'idée de compartimenter et périodiser l'art que par l'étiquette de collectionneur. Indépendamment des écoles, des frontières et de la supposée ligne droite du temps, ce qui nous attire dans la notion de contemporanéité, c'est « le temps où il nous est donné de vivre [23] », de recomposer le passé et le présent, d'expérimenter, d'apprendre et de s'émerveiller.

Le mot *actuel* comme dans *art actuel* serait-il plus adéquat au sens où l'entend le dictionnaire : « qui existe, se passe au moment où l'on parle » ? En réalité, par définition s'il y en avait une, l'art n'est-il pas de son temps et de tous les temps? Une œuvre des siècles passés ne peut-elle pas être perçue dans une perspective « actuelle »? Encore un problème de mots. On n'y échappe pas. À réfléchir.

23 Déclencheurs

L'œuvre d'art étonne, interpelle, excite, comme si quelque chose nous échappait, comme s'il y avait un nouvel horizon à découvrir, une pensée à développer, une énigme à scruter.

Parier que l'artiste fera de l'art sa vie et que l'œuvre reflète un moment de création. Sentir qu'il se remet en question et qu'il s'invente de nouveaux défis. Robert Wolfe disait que faire de la peinture, c'est aller au bout de soi, se dépasser. Aller vers l'inconnu.

Préférer les œuvres qui témoignent d'une originalité entendue comme singularité [24] dans un contexte donné, tout en s'inscrivant dans une perspective universelle. Les notions de singulier et d'universel peuvent paraître contradictoires dans la langue de tous les jours, mais le monde des arts, lui, peut très bien faire cohabiter l'unique et le tout ou, pour reprendre la formule quelque peu moqueuse de Roland Barthes, réunir « un nouveau qui ne soit pas entièrement neuf ». Cette cohabitation fait en sorte que l'œuvre d'art résiste au temps.

24 Une grande famille

Une centaine d'artistes animent aujourd'hui notre passion. Nous les côtoyons à l'occasion de visites d'atelier ou de vernissages et correspondons avec certains d'entre eux après avoir acheté leurs œuvres.

Portrait statistique : 25 % des artistes sont nés en dehors du Canada, mais plus de 90 % d'entre eux travaillent ou ont travaillé au Québec. 37 % des artistes sont des femmes. Le nombre de productions récentes est important : 63 % des œuvres ont été produites dans les années 2000, 17 % de 1990 à 1999 et 20 % avant 1990.

25 Artistes au 21e siècle

PATRICK BERNATCHEZ
DIL HILDEBRAND
JESSICA EATON
ADAD HANNAH

Ils sont nés après Mai 68, après la Crise d'octobre 70. Ils se sont engagés dans leur vie d'artiste professionnel au début du 21e siècle. L'engouement pour les jeunes est-il une obsession d'époque? Cherchons-nous à nous faire plus jeunes que nous ne sommes? Nous sentons néanmoins un nouvel état d'esprit. À chacun son jeu, ici et maintenant. L'art pour l'art et le discours théorique cèdent la place à l'individu et à ses aspirations sous un ciel de plus en plus technologique et mondialisé.

26 Les genres se brouillent

La peinture et le dessin représentent 34 % des pièces de la collection, la photo, les images numériques et la vidéo 32 %, l'estampe 16 %, les «techniques mixtes» 10 % et la sculpture 8 %. Le phénomène n'est certes pas nouveau, mais les artistes brouillent de plus en plus les genres. L'ouverture nous plaît. Elle appelle une autre manière de regarder.

27 Hors-cadre

RAPHAËLLE DE GROOT
JANA STERBAK
AUDE MOREAU

En l'absence de toute incitation à regarder avec admiration, les artistes Raphaëlle de Groot, Jana Sterbak et Aude Moreau inscrivent leur travail artistique sous le signe de l'action. Elles sont engagées dans un processus d'expérimentation où le corps se définit dans le rapport qu'il entretient avec les personnes, les objets et les lieux qui les entourent.

À partir d'un simple mouvement du corps, d'objets personnels dont on a bien voulu se défaire ou de la retranscription d'un espace de vie, l'artiste s'engage dans un échange avec l'autre, questionne à la fois l'art et la condition humaine. Nous sommes perplexes et séduits.

Qu'elles s'appellent intervention, installation ou performance, le hors-cadre, voire le hors-musée, construisent de nouvelles formes de vie tout en remettant en cause la notion même d'objet ou d'œuvre d'art.

Nous sommes collectionneurs de gestes et de traces.

28 Petits et grands formats

« It's got to be big. » Plus c'est grand, plus c'est cher, plus c'est important, pourrait-on croire. Notre expérience de collectionneurs ne saurait partager ce point de vue. Dans sa gestualité à dimension du corps, le tableau *M-1385* de Richard Mill s'impose et prend tout son sens dans un grand format. D'autres respirent merveilleusement bien dans des formats plus modestes. Famille recomposée. Une dizaine d'œuvres vivent dans l'intimité de la chambre d'amis : Catherine Bodmer, Julie Doucet, Nathalie Grimard, Massimo Guerrera, Stéphane La Rue, Raymond Lavoie, Daniel Olson, Marc Séguin et Robert Wolfe. Malgré leur proximité et la diversité des genres, chacune des œuvres s'exprime de sa propre voix.

29 Collection de presque riens

Ils n'ont aucune véritable valeur marchande, mais nous y tenons beaucoup. Nous conservons avec grand soin des posters d'œuvres marquantes (le *The End* de l'artiste Ed Ruscha), des papiers-souvenirs d'exposition (Ann Hamilton), de petits morceaux de tissu d'une installation de Christo et Jeanne-Claude à New York, quelques pièces de mosaïque provenant de l'atelier de production de l'œuvre *La Voix lactée* de Geneviève Cadieux installée à la station Saint-Lazare du métro de Paris et, de façon plus soutenue encore, des imprimés sur papier

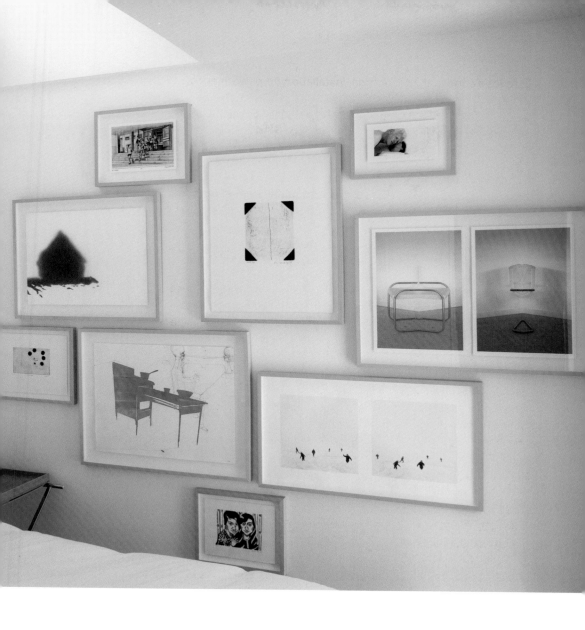

La chambre d'amis, été 2012

à tirage illimité et des bonbons offerts gratuitement lors d'expositions de Félix González-Torres.

30 Collection de deuils

La collection de deuils est composée de pièces que nous aurions pu acquérir mais qui, faute d'argent, de confiance, d'audace ou de perspicacité, se sont présentées au mauvais moment. En 1993, nous ne croyions pas pouvoir vivre au quotidien avec de grandes photos d'Edward Burtynsky représentant une carrière de marbre ou un dépotoir de pneus usés. Avec le temps, on finit parfois par mieux comprendre.

Il faudrait peut-être dire collection de demi-deuils, car le sentiment de tristesse est parfois allégé par la possibilité que l'œuvre passe un jour à la vraie collection, comme ce fut le cas d'une photogravure de Robert Rauschenberg. L'idée est sans doute naïve et un peu bête, mais nous avons convenu par ailleurs d'inscrire le titre de ces œuvres et le nom des artistes dans un cahier précieusement conservé dans un tiroir. La collection de deuils occupe ainsi une place. Elle rappelle qu'il faut oser au bon moment et, s'il le fallait, qu'on peut collectionner sans posséder.

31 Classer et inventorier

M est le plus patient des deux et le plus habile à planifier le système de classement.

Chaque œuvre a une fiche, chaque artiste, un dossier. La fiche est composée de trois sections : l'artiste, l'œuvre et son acquisition. Le dossier par artiste comprend essentiellement le curriculum vitæ, des coupures de journaux, des articles, des invitations aux vernissages et des papiers liés à l'acquisition des œuvres.

Les documents qui se rapportent aux artistes représentant un intérêt particulier, mais ne faisant pas partie de la collection, font l'objet d'un autre classement moins élaboré.

Besoin, manie ou plaisir du collectionneur ? Il y a bien un goût pour les fiches comme traces d'une aventure en devenir d'un catalogue, d'une bibliothèque, auquel s'ajoute, grâce à l'informatique, le plaisir de trier selon le médium, l'année de production, l'âge des artistes, le lieu, l'année ou le type d'acquisition (les irrésistibles, les réfléchies, les fruits du hasard). Ces différentes catégories ont-elles un sens ? Peu importe. Nous imaginons des expositions de toutes sortes où les œuvres s'illuminent mutuellement.

32 La réserve

Éternel problème du collectionneur : l'espace. Nous manquons de murs. Nous pratiquons de plus en plus fréquemment la rotation des œuvres.

La réserve comme mémoire, comme récit tangible d'un parcours. À certains égards, nous pourrions affirmer que la réserve est la pièce la plus importante de la collection. On y trouve plus d'œuvres que sur les murs de la maison de campagne et de l'appartement réunis. Nous rêvons depuis longtemps d'agrandir la pièce de manière à ce qu'elle devienne espace de vie au quotidien.

Extrait du carnet de bord des rotations

28 décembre 2011. Dans le hall d'entrée, le Bouchard prend la place du Savard qui prend la place du Leduc qui prend la place du Kline (dans le couloir) qui prend la place du Lacasse (dans le hall) qui prend la place du Dorion (dans la cage d'escalier) qui trouve une nouvelle place dans la chambre à côté de l'autre Dorion. Tout le monde est heureux. D'un certain point de vue, il y a un plaisir de pratiquer la rotation des œuvres.

PATRICK BERNATCHEZ

DIL HILDEBRAND

JESSICA EATON

ADAD HANNAH

RAPHAËLLE DE GROOT

JANA STERBAK

AUDE MOREAU

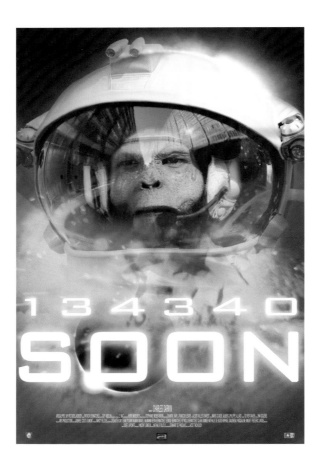

PATRICK BERNATCHEZ
Montréal, 1972

Soon, de la série *134340*, 2009, image numérique contrecollée
sur plaque acrylique et montée sur miroir, 1/5, 122 x 81 cm

PATRICK BERNATCHEZ

Parcourir des lieux et des temps hétérogènes

Contrairement à celles de mon enfance, les histoires de Patrick Bernatchez ne commencent jamais par *Il était une fois* et semblent sans fin. Dans une vidéo, une salle de travail se remplit mystérieusement de neige. C'est tout, pourrait-on croire. Dans une autre vidéo, la caméra tourne en continu autour d'une voiture à l'arrêt. Un homme-clown au costume rehaussé de la lettre M rappelant la célèbre chaîne McDonald est assis au volant. De l'eau s'infiltre peu à peu dans la voiture jusqu'à ce qu'elle en soit submergée. C'est encore tout. En réalité, ce n'est pas vrai. Il y a beaucoup plus que cela. Un fort sentiment d'étrangeté nous envahit. Tout est à la fois réel et surréel. Il y a un drame, celui de l'emprise du temps, de l'inéluctable associé à l'idée de consommation. Prisonniers, nous subissons le temps. Le temps, lui, a tout son temps.

Annonçant un film à venir, la photo *Soon*, de la série *134340*, joue d'un registre semblable mais sur plusieurs temps. Sous l'inspiration de Charles Darwin – les crédits au bas de la photo-annonce l'attestent – et sans doute du bon vieux film de Stanley Kubrick, *2001 Space Odyssey* (1968), le cosmonaute au visage simiesque de Patrick Bernatchez se dirige vers Pluton, aussi connue sous l'appellation *134340*. Pluton est toute désignée pour jouer le premier rôle de ce film science-fiction, elle qui fut découverte comme planète en 1930 et subitement «déplanétisée» en 2006, réduite en un insignifiant plutoïde condamné à l'errance. Ainsi en décida le monde savant des astronomes.

La dérision se mêle à la réflexion. Le battage publicitaire entourant le film à venir est plus important que le film inexistant. Comme dans bon nombre de projets de l'artiste, la mise en scène de *Soon* est imaginative, diversifiée, éclatée, intense

et hautement élaborée sur le plan technique. En 2009, à la galerie Donald Browne où nous avons vu une version de l'œuvre pour la première fois, huit panneaux monochromes reprenant les couleurs de l'ancienne mire de barres de l'écran du téléviseur complétaient l'exposition. On raconte qu'à l'occasion de la première Triennale québécoise, l'été précédent, huit panneaux semblables avaient été déposés tout autour du Musée d'art contemporain pour accompagner une vidéo de l'artiste représentant le même cosmonaute défilant à dos de cheval dans un environnement postindustriel.

Nous sommes bien dans l'univers de Patrick Bernatchez. Le sentiment de cataclysme n'est jamais très loin. *Soon*, de la série *134340*, évoque astucieusement l'idée-sentiment d'un monde sans bon sens à repenser dans le temps.

Une peinture performative

Nous n'avions aucunement l'intention d'acquérir une œuvre lorsque nous sommes allés à New York dans le cadre de l'Armory Show de 2011, mais devant *Studio K*, de Dil Hildebrand, une représentation de l'atelier de l'artiste au Mexique, nous avons encore une fois craqué.

Nous avions déjà acquis tout aussi spontanément une petite huile sur papier en 2008, *Fallen Tree*, séduits par le contraste entre la surface lisse, transparente, finement travaillée de l'arrière-plan et l'ajout d'épaisses coulures aplaties de peinture. Un peu comme si d'énormes gouttes d'eau glissaient lentement le long d'une fenêtre.

Digression qui n'en est pas vraiment une. Dans une autre vie – je reviens à mes vingt ans –, je me suis intéressé aux travaux du Britannique John Austin sur le langage et, en particulier, à son livre *Quand dire c'est faire*. Le philosophe montre qu'il y a de simples énoncés constatifs qui informent ou décrivent, comme dans la phrase « la porte est ouverte », et des énoncés performatifs comme dans « je déclare la séance ouverte ». Cette dernière phrase n'est ni informative, ni vraie ou fausse, elle constitue en soi une action. « It performs », diraient les Anglais.

Dans *Studio K*, il y a bien un arrière-plan « constatif » où, avec l'œil d'un photographe, l'artiste peint son atelier, mais il y superpose un premier-plan « performatif » dans lequel il s'active et fait en sorte que « l'événement de la peinture se déroule [25] ». L'atelier prend vie. *Studio K* tire tout son sens du jeu énigmatique de la transparence et de la superposition désaxée de rectangles verticaux.

DIL HILDEBRAND
Winnipeg (Manitoba), 1974

Studio K, 2011, huile sur toile, 193 x 150 cm

Espace découpé et décalé. Contraste entre l'obliquité des lignes de l'arrière-plan et la verticalité des formes du premier-plan. Les fines dégoulinades de peinture et l'unique bande blanche texturée reprenant la surface du mur de l'atelier rappellent la présence de l'artiste. En manœuvrant ainsi subtilement avec le lieu, la matière et le geste, Dil Hildebrand déjoue le regard et le retient. Nous sommes bien devant l'atelier du peintre, mais nous sommes avant tout en peinture, dans le monde des formes et des couleurs.

JESSICA EATON
Regina (Saskatchewan), 1977

cfaal 74, Cubes for Albers and LeWitt, 2010
Impression pigmentaire sur papier Archive, 3/5, 50,8 x 40,6 cm

JESSICA EATON

Est-ce vraiment une photo ?

Le hasard fait parfois bien les choses. Par une belle journée
d'automne, nous nous étions rendus au musée d'art con-
temporain du Massachusetts, le MASS MoCA, pour y voir la
merveilleuse exposition de 105 dessins muraux de Sol LeWitt
(1928-2007) s'étalant sur quelque 27 000 pieds carrés. Nous
connaissions le travail de l'artiste, mais jamais n'avions-nous
été aussi émus. Le mot peut paraître étrange devant une œuvre
aussi cérébrale, mais il décrit bien le sentiment que nous avons
vécu devant ce travail d'une vie vouée au plaisir infini d'expéri-
menter le jeu de lignes et de formes géométriques dans
l'espace. L'acquisition d'une photo intitulée *Cubes for Albers
and LeWitt* de Jessica Eaton, dans le cadre de l'encan-bénéfice
du magazine *Esse* quelques semaines plus tard, ne pouvait
se présenter à meilleur moment.

Jessica Eaton recrée finement en photo les univers de Sol
LeWitt et de Josef Albers comme s'il s'agissait d'une multitude
de petites expériences. Elle écrit :

*Je planifie mes projets de façon très détaillée, mais je les traite
comme expériences, comme une suite de tests sans fin. Les
résultats d'une prise de vue influencent la suivante. J'aime souvent
laisser une place au hasard et je suis très satisfaite lorsque la
photo vit d'elle-même. Je veux faire des photos qui me surpren-
nent, qui m'apprennent quelque chose, qui ont l'air un peu comme
si je ne les avais pas faites, malgré les efforts. Je veux faire des
photos qui obligent le regardeur à regarder longuement*[26].

La technique est hautement complexe, nous raconte un ami
photographe. Nous comprenons qu'il n'y a que de simples
cubes peints en blanc, en gris et en noir devant l'appareil
photo et que l'artiste expérimente autour des couleurs

primaires par expositions multiples. La photo ne reproduit pas, elle n'imite pas. L'artiste nous présente un montage qui n'existe que dans l'appareil.

Nous regardons longuement. Un dialogue s'engage entre le carré aux couleurs franches posant dans sa bidimensionnalité et les cubes d'un blanc bleuté flottant dans leur perspective tridimensionnelle. On dirait une peinture. Il y a quelque chose de magique non seulement dans le rendu, mais aussi dans la démarche même de la photographe.

Jessica Eaton est bien de sa génération. Faisant appel aux techniques de la photographie analogique tout en s'appuyant sur le passé, elle remet en question les genres et participe au renouvellement de la photographie.

ADAD HANNAH
New York (New York), 1971

Portrait of a Gentleman, 2002, vidéo, 3/7, 5 min

ADAD HANNAH

Image pensive [27]

Coup de théâtre! Dans le silence, un jeune homme s'apprête
à entrer dans un tableau du Musée des beaux-arts de Montréal.
Élégamment vêtu, figé dans une pose propre au portrait flamand
du 17e siècle [28], le personnage du tableau affiche fièrement sa
réussite sociale. Vu de dos, le jeune homme, celui qui va com-
mettre le crime, s'est dévêtu pour mieux s'insérer dans l'œuvre.
Un surveillant et un agent de sécurité vont tenter de protéger
la propriété du musée. À elle seule, la mise en scène fascine,
nous invite à «intervenir», à mettre en question notre relation
à l'œuvre d'art et à l'institution muséale.

Portrait of a Gentleman, d'Adad Hannah, fait partie d'une série
de «stills». À la manière des «tableaux vivants» du 19e siècle, les
acteurs figent comme des statues au moment d'agir. L'absence
de bande sonore et la fausse immobilité des personnages
créent une tension et problématisent les conventions mêmes
de la vidéo. De facture hybride entre les arts du mouvement
(cinéma, vidéo) et ceux de la pose (peinture, photographie) [29],
les «stills» s'apparentent-ils au cinéma ou à la photographie?

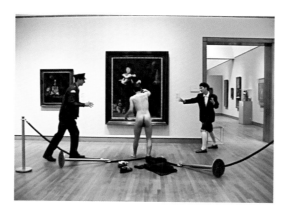

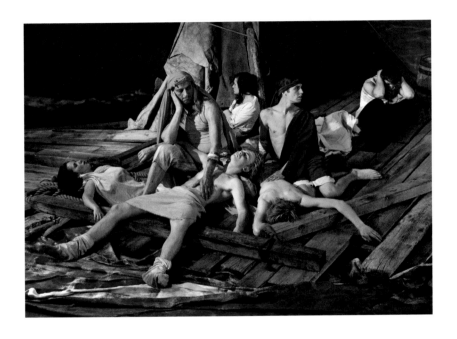

The Raft of the Medusa (100 Mile House) 2, 2009
Épreuve photographique couleur, 100,5 x 133,5 cm

D'une certaine manière, ne s'approche-t-on pas du théâtre et de la performance ? Le brouillage des genres est au cœur de la démarche d'Adad Hannah.

Du *Portrait of a Gentleman*, le regardeur reste libre d'orienter son point de vue en fonction d'un personnage ou d'un autre, ou encore de retenir celui de l'artiste qui, dans cette vidéo, entend redistribuer les cartes de l'histoire de l'art[30], choquer le gentilhomme du 17e siècle et lui montrer que tout a bien changé depuis : l'artiste, l'image de l'art, sa raison d'être, le point de vue du musée et celui du regardeur.

Alors que *Portrait of a Gentleman* n'est produit que sous forme vidéo (une simple photo n'aurait pas eu le même impact), l'artiste réalise la série *The Raft of the Medusa 2* d'après le tableau de Théodore Géricault[31], sous forme photo et vidéo. Nous avons choisi d'acquérir une version photo, car il nous semblait intéressant, d'une part, d'associer de près peinture et photo et, d'autre part, de choisir non pas une photo reprenant l'ensemble du tableau mais bien un détail, un « close-up » particulièrement dramatique centré sur quelques personnages. Nous voulions voir de plus près.

Pour le plaisir de la comparaison, rappelons l'histoire du *Radeau de la Méduse* de Théodore Géricault. En 1816, la frégate française échoue près des côtes du Sénégal. Le commandant réserve les embarcations de sauvetage aux notables et livre près de 150 personnes à leur sort sur un radeau repéré treize jours plus tard avec une quinzaine de rescapés. L'événement provoque de fortes tensions. Pour le jeune peintre Géricault en mal de reconnaissance, le sujet vaut son pesant d'or. Il représente le malheur et l'injustice. L'artiste en fait un tableau d'histoire, genre des plus prestigieux au 19e siècle.

Contexte du *The Raft of the Medusa 2* d'Adad Hannah. Un ami de longue date, Gus Horn, lui propose de recréer le *Radeau* dans un petit village du centre de la Colombie-Britannique, 100 Mile House, où les industries bovine et forestière sont en difficulté. Le *Radeau* est pour Gus Horn une métaphore des difficultés que vit la communauté de 100 Mile House. C'est à partir de cette idée qu'Adad Hannah reconfigure la peinture du 19e siècle en photo-vidéo, avec tout ce que cela peut impliquer d'expérimentation et de manières de faire.

The Raft of the Medusa 2 d'Adad Hannah ne raconte pas l'histoire de la frégate, ne fournit aucune arme à la bonne cause. Privilégiant la neutralité et la distance, l'artiste effectue une série d'opérations porteuses de relations nouvelles entre un alors et un maintenant, entre une histoire vécue et un montage photographique ingénieux. Avec la complicité des gens du village s'improvisant ouvriers et comédiens, l'artiste-opérateur reconfigure l'art du passé dans un nouveau contexte de microévénement teinté d'insolite et de mystère. Tout est dans le cadrage d'une certaine fausse tension, dans le *timing* d'un temps figé dans sa continuité, dans un «point focal» centré sur le regard comme action n'avouant aucun sens précis. Le regardeur se retrouve en quelque sorte dans un espace ouvert, libre de se déplacer, d'adopter l'un ou l'autre des points de vue suggérés.

RAPHAËLLE DE GROOT

Mère Courage aveugle, collectionneuse de restes de vie

Raphaëlle de Groot écrit :

« Le poids des objets » s'articule autour d'une collection d'items hétéroclites que je recueille dans plusieurs endroits et communautés. Là où je me trouve, j'invite la population à se départir de leurs objets personnels dits embarrassants : des restes de vie, en quelque sorte, qui ont perdu leur sens ou leur importance, qu'on finit par ne plus voir ou que l'on range loin du regard. Je reçois chaque don en prenant soin de noter des informations au sujet de l'objet.

Au cours de mes rencontres, j'ai réalisé que plusieurs font porter aux objets tout un poids qui ne concerne pas ces objets. Certains perçoivent le don comme un legs ; ils se délestent de quelque chose qui les agace et c'est ensuite à moi d'en porter le poids.

Que faire de cette charge, comment la porter ? Ces questions m'habitent et motivent une série d'actions comme inventorier, trier, agencer, peser, transporter, déplacer, promener, ranger, déranger. À travers ces gestes et leurs multiples déclinaisons, je cherche à éprouver la capacité des objets à faire signe ou sens. J'examine et j'évalue leurs qualités d'objets déclassés, devenus superflus. L'attention que j'accorde à chaque item devient ainsi un exercice qui consiste à mesurer la nature même de mon engagement ; car je m'engage en effet à conserver chaque chose, aussi banale et insignifiante soit-elle [32].

Raphaëlle de Groot recueille, assemble et transporte d'un pays à l'autre des objets parfois relativement encombrants. Intitulé *Port de tête*, le diptyque de 2009 nous montre d'abord une photo de l'artiste la tête entièrement recouverte d'une énorme coiffe d'objets de tous genres l'empêchant de voir. On dirait mère Courage du dramaturge Bertolt Brecht nous invitant,

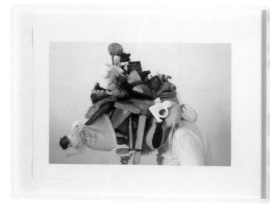

RAPHAËLLE DE GROOT
Montréal, 1974

Port de tête (diptyque), 2009, impression numérique
1/3, 47 x 63 cm et 50 x 73 cm

nous regardeurs, à réagir. Complices, nous voyons ce qu'elle ne voit plus. Dans la deuxième partie du diptyque, comme s'il s'agissait de courts fragments de vie, l'artiste a regroupé les commentaires que les donateurs ont bien voulu faire sur les objets dont ils se sont départis.

Raphaëlle de Groot classe ainsi les objets de différentes manières et entremêle leurs histoires de façon à créer de nouveaux récits. À certaines occasions, il lui arrive de les comparer ou de les accoupler aux objets précieusement conservés d'un musée. Les pièces des deux « collections » sont en fait souvent semblables. La seule présence des unes dans une institution muséale suffirait-elle à les définir comme témoins privilégiés d'une époque, voire comme objets d'art ?

L'art sensible et réfléchi de Raphaëlle de Groot ne réside pas dans l'objet à regarder mais bien dans le partage d'une démarche singulière de « collectionneuse de restes de vie » abandonnés, sans valeur matérielle, se côtoyant et se racontant. Un souvenir s'imprègne d'un présent à redécouvrir.

En 2012, nous acquérons une vidéo de l'artiste et *70 objets emportés avec moi*, le colis ayant servi à transporter les objets qu'elle a recueillis d'un pays à l'autre. Nous collectionnons, à notre tour, des restes de vie.

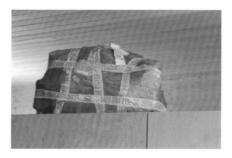

70 objets emportés avec moi, 2009-2010
Objets divers, corde, cellophane, ruban adhésif, étiquette, 17 kg

JANA STERBAK

De la condition humaine

Que voit-on sur cette bande de quatre photos ? Sur la première
photo, un étrange objet de papier scotché – serait-ce
un cocon ? – semble suspendu au dos d'une femme. Les deux
photos suivantes nous la montrent s'éloignant simplement
et froidement de l'objet, comme s'il s'agissait d'une expérience
scientifique. Dans la dernière photo, il n'y a plus que l'objet.
On dirait qu'il est en attente.

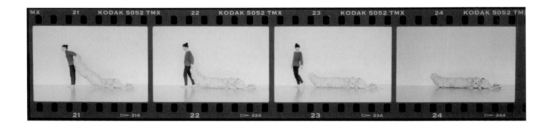

À quoi pouvait bien penser l'artiste lorsqu'elle a produit cette
bande en 1994 ? Je me mets à la recherche d'éléments de
réponse. Dans l'avant-propos du catalogue que les éditions
Actes Sud et le Carré d'art – Musée d'art contemporain
de Nîmes ont publié à l'occasion de l'exposition *Jana Sterbak*
à l'automne 2006, on retrouve cette œuvre ainsi que la phrase
suivante, imprimée en très gros caractères, sur une pleine
page : « Quand elle se réveilla, le dinosaure était encore là. »
Elle est tirée des *Leçons américaines* d'Italo Calvino, qui la tient
lui-même du romancier Augusto Monterroso [33]. L'auteur italien
raconte qu'il « aimerait rassembler une collection de récits
tenant en une seule phrase, voire en une seule ligne si possible ».

À ses yeux, aucune phrase ne surpasserait à ce jour celle de Monterroso. Une question alors se pose : pourquoi les éditeurs ont-ils convenu de juxtaposer cette phrase à l'œuvre de Jana Sterbak ?

À bien y réfléchir, la miniphrase-roman de Monterroso et la minibande-photos de Sterbak ont plusieurs points en commun : un lieu d'action unique, deux personnages dont l'un est un animal-objet constituant une certaine forme de *contrainte* et plus encore, un point de départ et un point d'arrivée indéterminés. Entre les deux, une infinité de possibilités se prolongeant dans le temps. Que le personnage aille dans une direction ou dans une autre, qu'il se couche ou se lève, l'animal-objet est toujours là.

L'œuvre s'inscrit dans la démarche générale de Jana Sterbak et rejoint celle d'Augusto Monterroso. La commissaire de l'exposition de Nîmes, Françoise Cohen, écrit :

L'art de Jana Sterbak est un art de la vérité, de l'homme nu confronté à sa condition, en dehors de toute référence sociale, de toute psychologie. Jana Sterbak s'attache au corps le plus nu, dans ses besoins premiers, manger, se déplacer. En ce sens, elle se fait l'écho de l'intérêt marqué des avant-gardes de la première moitié du XXᵉ siècle pour l'élémentaire, le principe [34].

Dans sa froideur et son dénuement, la réduction à l'essentiel se prête au foisonnement des situations et des pensées multiples. D'un simple mouvement du corps, l'artiste nous retient et nous entraîne dans une réflexion sur la condition humaine.

Depuis l'acquisition de cette œuvre, nous avons le sentiment que le regard que nous portons sur l'art s'engage dans une nouvelle voie.

JANA STERBAK
Prague, République tchèque, 1955

Sans titre, 1994-2010, épreuve au jet d'encre, 6/10, 28 x 97 cm

AUDE MOREAU

De « l'expérience physique du territoire [35] »

En 2004, Aude Moreau lance un appel aux habitants de la ville
de Montréal. Elle recycle et cartographie les restes de couleurs
qu'ils ont utilisées pour peindre leur lieu d'habitation. Elle en
fait un décompte exhaustif, faisant état du nom de la couleur,
de la pièce peinte, du prénom de son occupant et de la quantité
de peinture dans les pots. Elle mélange les 1500 échantillons
soigneusement identifiés et peint ainsi murs, plafond et plan-
cher de la galerie B-312. Comme pour localiser les couleurs
sur la carte géographique de Montréal, elle accorde ensuite
à chacune d'elles un petit espace sur les murs en identifiant
leur provenance (la chambre de Camille, la salle de travail de
Stéphane). L'image intitulée *Topographie de la couleur
résiduelle* est en quelque sorte la trace restante, l'objet résiduel
de la démarche de l'artiste.

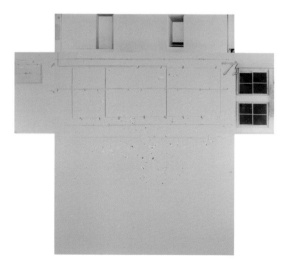

C'est d'abord l'image comme énigme et l'espace de la galerie représenté sous le modèle de la boîte dépliée qui nous a intéressés, mais c'est l'activité de l'artiste comme telle dans son rapport avec le territoire à recomposer qui nous habite. Nous revivons l'expérience physique dans laquelle elle s'est engagée, fascinés par la démesure du projet et par son caractère à la fois esthétique et anthropologique. Bien qu'il soit absent de l'image, le vrai monde, les Camille et les Stéphane ne sont pas très loin.

Topographie de la couleur résiduelle rejoint en cela les autres interventions d'Aude Moreau. Pensons aux deux tonnes et demie de sucre qu'elle étale soigneusement à la Fonderie Darling en 2008 pour créer un immense tapis de sucre. Pensons aussi à l'intervention *Sortir* réalisée dans le cadre de la Nuit blanche de Montréal en 2010 dans laquelle l'artiste épelle à répétition le mot *sortir* en faisant jouer les lumières allumées et éteintes de la tour de la Bourse. Bien ancrée dans la réalité et fondée sur une préparation incroyablement longue et lourde sur le plan de la collecte et des ententes à négocier, la pratique artistique d'Aude Moreau s'inscrit dans une action collective essentielle à la réalisation des œuvres et invite par le fait même le regardeur à adopter une nouvelle relation envers l'art.

Les œuvres d'Aude Moreau ne sont pas des objets à contempler, mais des mises en commun d'espaces à expérimenter, à questionner et à repenser.

AUDE MOREAU
Gençay, France, 1969

Topographie de la couleur résiduelle, 2008, épreuve d'artiste, impression numérique sur papier photo satiné, encre archive, 107,8 x 196,5 cm

Les complices

La réponse à la question « Qui fait l'art ? » est complexe.
Elle ne saurait se limiter à l'artiste.

33 Jeu d'équipe

Les commissaires d'exposition, les critiques, les spécialistes
et les galeristes influencent l'art et notre démarche de
collectionneurs. On ne peut y échapper. Rien n'est toutefois
bien marqué. À l'image d'un monde en profonde mutation,
non seulement les rôles et les modes de fonctionnement
évoluent-ils rapidement, mais une même personne passe
souvent d'une fonction à l'autre.

Au gré des circonstances, nous développons un réseau,
constituons en quelque sorte une équipe de complices.
Devenons-nous pour autant moins libres dans nos choix ?
Dans le contexte, le mot « libre » n'est peut-être pas approprié.
Dans un entretien avec le philosophe Jean Baudrillard,
Jean Nouvel raconte que « nous arrivons à faire des choses
de façon profonde seulement dans la complicité [...] que
la complicité en architecture [...] est la seule garantie de parvenir
à aller plus loin [36] ». Les propos de l'architecte se transposent
merveilleusement bien au monde du collectionneur.

34 Commissaires et expositions

Qu'est-ce qu'un commissaire d'exposition ? Est-il d'abord un
expert, un metteur en scène, un intermédiaire entre le travail
de l'artiste et le regardeur ou tout cela à la fois ? Jennifer Allen
rappelle que le mot *commissaire* se traduit en anglais par
curator, « curare, to care, in short, curators take care of things
that do not belong to them [37] », alors qu'en allemand il se dit

Ausstellungmacher – exhibition maker, « faiseur » d'exposition. D'exécuteur testamentaire au Moyen Âge au commissaire de police aujourd'hui, le mot français renvoie, quant à lui, à une relation d'autorité. Les mots d'une langue influenceraient-ils la façon d'exercer une profession ? Le commissaire doit-il multiplier les points de vue ou les circonscrire ? Sur quoi doit-il insister : la pratique de l'art, l'objet, sa mise en spectacle, ou le récit plus ou moins savant qui en découle ?

Les styles sont nombreux : commissaire d'exposition académique, voire pédagogue, commissaire-chercheur, commissaire-expérimentateur, commissaire-créateur, commissaire-culture-pour-tous, commissaire-architecte-designer, commissaire-défenseur d'une école de pensée. Chose certaine, on ne peut les éviter. Qu'il soit muséal ou autre, le lieu d'accrochage n'est jamais neutre. Toute présentation constitue une forme d'interprétation [38]. Peu étonnant que certains artistes revendiquent le rôle.

Intervenant en amont comme en aval de notre démarche, tout en étant très différents les uns des autres, les commissaires occupent une place de premier plan au sein de notre équipe.

35 Carnet de voyage

Le voyage et la collection font partie d'un même désir, celui de découvrir, comparer, réunir l'ici et l'ailleurs. L'un attise l'autre.

Fragments d'un carnet de voyage sur quelque 25 ans. Cela pourrait s'appeler *Années de pèlerinage* comme dans l'œuvre de l'infatigable voyageur-chercheur-compositeur Franz Liszt composée et recomposée sur plus de trente ans. Il y a bien une affinité entre la musique et les arts visuels. Il en est de l'écoute d'une musique comme du regard d'un tableau. L'un et l'autre agissent dans tout le corps pour se perdre dans le temps.

Nous nous lançons un défi : sélectionner les douze petites ou grandes expositions d'art contemporain nous ayant le plus marqués. Exercice déchirant. Comment ne pas mentionner l'exposition *Paul-Émile Borduas* du Musée des beaux-arts de Montréal en 1988 [39], la première grande exposition consacrée à un peintre québécois que M et moi voyons ensemble ; les merveilleux Cent jours d'art contemporain de Montréal et les tout aussi marquants Mois de la Photo présentés dans différents sites de la ville [40] ; les remarquables expositions des galeries de l'Université du Québec à Montréal et de l'Université Concordia ; le « brainy abstract art » de 24 artistes ayant marqué les années 1960-1970 [41] à la Dia Foundation de Beacon en 2003 où nous avions le sentiment que les artistes étaient venus déposer eux-mêmes leurs œuvres au sol ou sur les murs ; la petite mais surprenante exposition intitulée *Les intrus* nous faisant découvrir de nouveaux artistes du Québec tout en nous engageant dans un dialogue entre l'art actuel et l'art ancien de la collection permanente du Musée national des beaux-arts du Québec en 2008 [42]. Et combien d'autres !

1987

L'époque, la mode, la morale, la passion. Aspects de l'art d'aujourd'hui, 1977 - 1987, Centre Georges-Pompidou, Paris [43].

Le Centre Pompidou fête ses dix ans. Nous sortons de l'exposition sous un ciel radieux. Les idées vont dans tous les sens. Ouverture à l'ensemble des genres. Aucun point de vue ne s'impose. Aucune réponse unique.

Le titre emprunté à Baudelaire nous rappelle que, tout en occupant un espace à lui, l'art est bien une question de mode et de moralité. Les 659 pages du catalogue alimenteront avec bonheur notre réflexion.

1994

Imprimatur, Galerie Graff, Galerie de l'Université du Québec à Montréal, Centre des arts Saidye-Bronfman, Montréal [44].

Au départ, il n'y avait aucune véritable attente. Au Québec, l'estampe a connu de belles heures de gloire dans les années 1960 et 1970, mais depuis les *Vests* de Betty Goodwin ou les *Hommages à Webern* d'Yves Gaucher, elle nous semblait avoir été mise en veilleuse.

Et voilà que, sous des airs de nouveauté et de fraîcheur, d'une manière tout à fait imprévue, elle s'affiche en trois lieux à vocation différente dans toute sa splendeur. Est-ce le fait d'associer des artistes d'ici et d'ailleurs ? Peut-être, mais il y a plus encore. Au contact de grands artistes, l'estampe se transforme en feu d'artifice, en « art majeur ». Sensibles, intelligentes, surprenantes, les œuvres parlent, nous font découvrir de nouveaux mondes. Nous voulons tout acheter, tout avoir sous les yeux pour toujours.

1995

Cy Twombly, Museum of Modern Art, New York [45].

L'exposition qui, jusqu'à maintenant, nous a le plus émus. Difficile de dire pourquoi, ou peut-être serait-il plus juste d'écrire que nous n'avons pas vraiment envie d'analyser la situation. Préserver plutôt l'instant, graver en nous la joie intérieure que dispense l'univers pictural de Cy Twombly, la retenue du geste zen mêlé aux gribouillages, le semblant d'écriture primaire juxtaposée au savoir classique, le côté enfant sage, réfléchi, lié à l'esprit rebelle, voire parfois insolent.

1999 et 2001

Biennales de Venise

Nos premières Biennales de Venise. Le 21e siècle s'ouvre sous un jour nouveau. Incroyable sensation de bien-être sous le titre accrocheur « Plateau de l'humanité ». Premiers contacts d'envergure avec l'art contemporain des pays non occidentaux, petits et grands. L'art local et l'art dit international s'affrontent. Suspens. Pour nous, une autre histoire de l'art commence.

Harald Szeemann est le commissaire globe-trotteur idéal. Impression de faire le tour du monde en quelques jours. Les vieux routiers y voient peut-être un spectacle bien rodé, mais néophytes, nous allons de découverte en découverte. Nous prenons des centaines de photos que nous classerons précieusement dans un album.

Malgré la foule, nous aimons Venise et ses biennales. Celle de 2007 est également inoubliable. Comment ne pas se rappeler Sophie Calle et sa merveilleuse idée de faire valoir le point de vue de 107 femmes sur la lettre de séparation d'un amant ! On rit, on pleure, on réfléchit. Comment ne pas souligner *Artempo, Where Time Becomes Art*[46] au Palazzo Pesaro degli Orfei la même année ! Dans ce vieil immeuble du 16e siècle, le mixage des temps nous transporte dans l'intemporel. L'art appartient à tous les styles, tous les temps. Le collectionneur d'art contemporain se sent petit, perdu, heureux.

2001

Charles Gagnon au Musée d'art contemporain de Montréal[47].

Les tableaux des années 1960-1970 de Charles Gagnon – le paysage *August 17th p.m.*, par exemple, et les espaces aériens comme *Splitscreenspace / Summer / D'été* – nous ont toujours séduits. Nous entrons d'emblée dans ces lieux mi-figuratifs, mi-abstraits et nous nous y perdons avec plaisir.

L'exposition nous fait cependant découvrir peu à peu une neutralité anxieuse, un artiste qui tout en privilégiant la peinture s'engage dans une démarche complexe de photographe et de cinéaste, comme si l'un attirait et complétait l'autre. Peu d'artistes québécois de la génération de Charles Gagnon combinent aussi finement l'un et l'autre des médiums.

Sentiment que le regard que nous portions sur les œuvres au tout début de l'exposition se transforme pour faire place à un questionnement plus formel, plus intériorisé. Les paysages sont plus austères, plus sombres, plus ambigus.

2002

Henri Matisse / Ellsworth Kelly : Dessins de plantes, Centre Georges-Pompidou, Paris [48].

On sent bien l'inépuisable plaisir de dessiner (sans autre finalité que celle de dessiner) dans chacun de ces petits dessins, plume et encre ou crayon sur papier. Leur juxtaposition par groupes de deux, un Kelly, un Matisse, les rend encore plus beaux. Deux très grands artistes, le trait du dessin toujours personnel, agile, instantané, expressif, fidèle à leur époque.

Les commissaires encouragent le dialogue entre les deux artistes en insistant sur leur manière de voir et de faire. Nous regardons de près attentivement et longuement, suivons le geste et la trace que le mouvement du crayon laisse sur le papier avec le sentiment de saisir et de vivre leur sensibilité.

2002

Nan Goldin, Musée de la Fondation de Serralves, Porto [49].

« There is a popular notion that the photographer is by nature a voyeur, the last one invited to the party. But I'm not crashing; this is my party. This is my family, my history », écrit Nan Goldin [50].

Elle a raison. C'est bien nous que les commissaires placent en situation de témoins-voyeurs d'une vie allant des folles « party years » aux années tragiques du sida. Nous suivons Nan Goldin et ses amis dans les bars, les salles de bain et les chambres à coucher, euphoriques, battus et mourants. Il y a bien des moments de tendresse, d'amour et de sérénité, mais les autoportraits au visage meurtri, les agonies de la relation de couple nous bouleversent, nous laissent dans un état grandement fragilisé. Pourrions-nous collectionner ces photos ? Collectionner, oui. Vivre avec elles au quotidien ? À réfléchir.

2004

L'intime – le collectionneur derrière la porte, exposition inaugurale de La maison rouge, Paris [51].

Souffle coupé ! Le privé devient public. La maison rouge expose quinze pièces de domiciles de collectionneurs dans ses locaux du boulevard de la Bastille : entrée, salon, salle à manger, vestibule, escalier, chambre, toilettes, sans oublier bien sûr la réserve. Même s'il ne peut faire abstraction du « montage », le regard sent bien « le collectionneur derrière la porte », la multiplicité d'univers particuliers à chacun, leurs besoins de s'entourer d'objets les projetant en dehors du quotidien et en dehors d'eux-mêmes tout en restant chez soi.

L'exposition et les textes de la publication nous rassurent et nous stimulent. Le collectionneur a ses raisons d'être.

2008

Louise Bourgeois, Centre Georges-Pompidou, Paris,
avec la collaboration du Tate Modern de Londres [52].

L'abandon
Je veux me venger
Je veux pleurer d'être née
Je veux des excuses
Je veux
Du sang
Je veux faire aux autres ce qu'ils m'ont fait
Être née, c'est être éjectée
Être abandonnée, c'est de là que vient la fureur
Louise Bourgeois [53]

Nous l'aimons ainsi, fidèle à elle-même, à son corps et à son
monde intérieur. Merveilleuse idée de composer le catalogue
sous forme de glossaire reprenant les mots-clés qui ont marqué
la vie de l'artiste.

Louise Bourgeois aura sa première grande exposition à l'âge de
71 ans. À l'image de l'autre monde, le monde de l'art est sexiste.

2008

La Triennale québécoise de 2008, *Rien ne se perd, rien ne se crée,
tout se transforme* [54], Musée d'art contemporain de Montréal.

Enfin ! En l'absence de thèse savante à défendre, voir une première
triennale ici et maintenant, ni trop sage, ni trop recherchée,
centrée sur le regard des artistes. Dans leur diversité, les œuvres
nous incitent à réfléchir sur les nombreuses façons d'exprimer l'art.

Le fait de connaître déjà un certain nombre d'artistes rend-il l'exer-
cice moins complexe, plus chaleureux ? Il y a une magie dans l'air.
« L'extraordinaire portrait de groupe [55] » hybride convainc : ça vaut
vraiment la peine, continuons de fréquenter l'art et les expositions.

2008

Rothko : The Late Series, Tate Modern de Londres avec
la collaboration du Kawamura Memorial Museum of Art
de Sakura au Japon [56].

Nous avions vu plusieurs rétrospectives de l'œuvre de Rothko,
à New York en 1979, à Paris en 1999 et 2007, mais l'exposition
Late Series (1958-1970) du Tate est à nos yeux la meilleure.
L'exposition a le très grand mérite non seulement de réunir
dans un seul espace neuf murales du projet Seagram, mais
aussi, pour la première fois, cinq murales du Kawamura
Memorial Museum of Art du Japon et de nombreux autres
tableaux de la même période provenant de différents grands
musées étrangers.

Noir sur marron, rouge sur marron, brun et gris, on ne peut
pas ne pas penser à la mort. Les commissaires ont respecté
le vœu de Rothko de réunir les œuvres dans un espace où les
tableaux envahissent le regardeur. Nous n'avons pas le choix.
Nous entrons dans les profondeurs de la toile.

« À la fois physique et métaphysique », aurait dit Barnett
Newman. Se dégagent de l'exposition un sentiment de drame
intérieur, mais aussi un certain esprit de mission accomplie.

2010

Bruce Nauman: Dream Passage, Hamburger Bahnhof Museum
für Gegenwart, Berlin [57].

L'exposition du Musée d'art contemporain de Montréal de 2008
sur Bruce Nauman nous avait bien préparés. Jamais n'avons-nous
aussi bien senti et compris la démarche de l'artiste des années
1960 à aujourd'hui, centrée sur le corps et ce leitmotiv poignant
de la condition humaine, son côté fou, son côté sage, sa recherche
d'une certaine transcendance dans le temps présent.

Les centres d'artistes et les centres d'exposition comme complices indispensables du collectionneur. Nous avons découvert à leur début ou presque Nicolas Baier à Optica, Catherine Sylvain et Marie-Michelle Deschamps à Circa, Aude Moreau, Sébastien Lapointe et Dean Baldwin au Centre Clark, Catherine Bodmer, Jérôme Bouchard et Frédéric Lavoie à Plein sud.

Retrouve-t-on ces centres subventionnés par le gouvernement du Québec dans de nombreux pays ? Je ne crois pas et pourtant ils jouent un rôle des plus importants. Formés et dirigés par un collectif composé en majorité d'artistes, les centres d'artistes produisent et diffusent de l'art actuel. Les centres d'exposition remplissent, quant à eux, des fonctions d'éducation, d'action culturelle et de diffusion. La plus-value de ces centres tient à l'importance accordée aux jeunes, à la valorisation de l'expérimentation et à ce qui ne saurait convenir au marché. Ils excellent lorsqu'ils osent ce que les autres acteurs ne peuvent se permettre de faire.

37 « À quoi bon la critique ? [58] »

Paris, 1846. En trois mois, un million deux cent mille personnes se rendent au Salon pour voir les œuvres d'art sélectionnées par le jury officiel de l'Académie. Jeune écrivain-poète, dessinateur, collectionneur et critique, Charles Baudelaire a 25 ans. La peinture et les peintres le passionnent. Dans sa critique du Salon de 1846, il décrit ainsi le point de vue du critique :

Pour être juste, c'est-à-dire pour avoir sa raison d'être, la critique doit être partiale, passionnée, politique, c'est-à-dire faite à un point de vue exclusif, mais au point de vue qui ouvre le plus d'horizons [59].

S'affranchissant des discours académiques, Baudelaire «préfère parler au nom de la morale et du plaisir [60] » et exposer l'art à la vie. Force est de constater toutefois qu'il sera peu lu de son temps.

Qu'en est-il aujourd'hui? Ne faudrait-il pas d'abord distinguer entre le critique et le chroniqueur tout en comprenant qu'une même personne peut exercer les deux fonctions? Nous comprenons qu'ils ont différents publics, le premier publiant généralement dans des ouvrages savants à l'intention des spécialistes de l'art, le deuxième dans les journaux et les magazines s'adressant à des amateurs d'art.

L'esprit Baudelaire est bien révolu. Au nom de l'autonomie d'une discipline et d'une recherche d'objectivité qu'on ne saurait leur reprocher, les ouvrages spécialisés sont en général centrés sur un système de justifications théoriques. Par leur mandat même, les chroniqueurs seraient plus près des artistes, mais le carac- tère «politically correct» de la société, les contraintes de la presse et des nouveaux espaces électroniques ne les invitent-ils pas à faire vite et à privilégier la description et la promotion de l'art?

Et que dire de l'omniprésence de plus en plus accentuée de la publicité inondant les publications? Bien que nous soyons de fidèles lecteurs d'*Artforum*, l'artiste Dean Baldwin n'aurait-il pas raison de se moquer de la situation?

DEAN BALDWIN
Brampton (Ontario), 1973

Art Forum / Fat Rumor, 2010, collage, 26,6 x 26,6 cm chaque élément

Le silence ne serait-il pas en fait l'arme la plus destructrice ?
La sociologue Nathalie Heinich aurait alors raison : « l'échec
n'est plus tant incapacité à attirer les éloges qu'impuissance
à faire parler de soi [61] ».

Cela étant, certains résistent et réussissent merveilleusement
bien à concilier les points de vue. Critiques et chroniqueurs
jouent un rôle essentiel dans notre démarche de collection-
neurs. Ils informent, remettent en question nos choix et ouvrent
de nouvelles perspectives. En l'absence de positionnement fixe,
nous reculons, bifurquons, faisons un pas de côté, avançons.

38 Galeristes et galeries

Sentiments partagés : aimer, jalouser, se méfier. Comment ne
pas aimer le galeriste – c'est souvent un collectionneur déguisé
en marchand –, celui qui nous fait découvrir les œuvres, celui
par qui souvent nous passons pour rencontrer l'artiste, celui avec
qui nous partageons le plaisir de collectionner ? Comment
ne pas le jalouser, lui qui choisit ses artistes, suit de près leur
travail, lui qui le premier découvre leurs bons coups et en vient
à confirmer la cohérence de leur démarche dans le cadre d'une
exposition ? Comment enfin ne pas se méfier du galeriste et
de ses choix nécessairement subjectifs qui *créent* le marché ?

Les galeries et le jeu du galeriste évoluent selon le lieu,
la personnalité du propriétaire, leur histoire et leur chiffre
d'affaires. Aujourd'hui, les soi-disant grands galeristes de
New York ou de Paris sont souvent invisibles. À quoi bon
attendre le visiteur ? Le client sérieux s'annonce ou se présente
sur invitation. L'assistant se chargera des autres, et encore.
Au Québec, le contexte est tout autre. Les galeristes sont
disponibles. Un galeriste nous transmet un courriel :

J'arrive de l'expo chez… [un compétiteur]. C'est vraiment
magnifique. Il y a plusieurs très beaux tableaux dont un

*en particulier de petite taille dans la grande salle. Vous devriez
téléphoner à la galerie et le réserver jusqu'à la semaine prochaine
quand vous pourrez passer. Je suis sûr qu'il vendra tout!*

Pourrait-on imaginer situation semblable dans un autre coin
du monde? Le secret tient peut-être dans cette petite anecdote
où, en bon complice, le galeriste met de côté son rôle de
marchand et personnalise sa relation avec le collectionneur.
Nous achetons en fait dans ces galeries où nous ne nous sentons
aucunement tenus d'acheter. La galerie, c'est d'abord pour nous
un lieu de rencontre, de découverte et d'apprentissage.

39 Coups de cœur vs coups de marketing

Devrions-nous nous méfier davantage des jeux d'influence et
de pouvoir du marché? De connivence parfois avec certains
artistes à l'esprit mercantile développé – des images à la Damien
Hirst ou à la Jeff Koons viennent spontanément à l'esprit –, les
grands commerçants-collectionneurs internationaux de l'art et
les maisons d'encan contrôlent le marché, alors que l'acheteur
décaisse avec le sentiment de pouvoir revendre plus cher une
prochaine fois. De la grande foire *Art Basel Miami Beach* de 2011,
la journaliste Karen Rosenberg du *New York Times* résume
laconiquement: «The message, over all, was "We're here to do
business", not "What does this all mean?"[62]» Mis au premier
plan, l'«Art Business» et la valeur marchande banalisent le geste
créateur et faussent le regard.

Dans une postface au célèbre *White Cube – l'espace de
la galerie et son idéologie* publiée en 1986, Brian O'Doherty
réunit, quant à lui, les joueurs de la façon suivante:

*Le modèle économique en vigueur depuis cent ans en Europe
et dans les Amériques est un produit filtré par la galerie, proposé
aux collectionneurs et aux institutions, commenté dans des
magazines financés en partie par les galeries, puis charrié vers*

la machinerie universitaire qui fixe «l'histoire» et garantit ainsi, comme le font les banques, la valeur des avoirs déposés dans son principal entrepôt, le musée. L'histoire de l'art, en fin de compte, c'est de l'argent. C'est pourquoi nous n'avons pas l'art que nous méritons, mais l'art pour lequel nous payons. Ce système confortable est demeuré pratiquement incontesté par le personnage clé sur lequel il repose : l'artiste [63].

Les propos de Brian O'Doherty ont le mérite de faire réfléchir. Si l'artiste est bien à l'origine du circuit, en est-il nécessairement le principal bénéficiaire? Les pratiques excessives ne sont pas récentes. En 1895, à l'âge de 56 ans, Cézanne a sa première exposition en solo. En 1900, le galeriste Ambroise Vollard achète un Cézanne d'un client 300 francs et le revend 7 500 francs peu après [64]. Encore aujourd'hui, les exemples du genre se multiplient et les stratégies se raffinent au point où la valeur marchande en vient à définir la valeur artistique de l'œuvre. Profondément intégrés aux structures du marché, les grands *traders* de l'art opèrent maintenant à partir de grands centres financiers comme New York, Londres ou, plus récemment, Beijing.

La bibliothèque, composante essentielle de la collection

Évoluant à une échelle beaucoup plus restreinte, le système se décline différemment au Québec. Indépendamment de la très grande qualité des œuvres – le secret est trop bien gardé –, non seulement les acheteurs sont-ils relativement peu nombreux et moins riches, mais, sous ses aspects les plus bénéfiques, la culture du marché de l'art est encore malheureusement peu développée. Y aurait-il un juste milieu ?

Au Québec, plus qu'ailleurs, les artistes sont accessibles et le prix des œuvres reste abordable. Les collectionneurs peuvent encore rechercher le sens de l'art sans pour autant cultiver le sens de l'argent.

L'œuvre d'art et nous

Le corps voit, touche, construit, entraîné par une intentionnalité hors de lui-même, dans un mouvement vers le monde où il se dépasse [65].

40 Je l'aime, je la veux

Comment expliquer ce désir de vivre au quotidien avec des œuvres d'art ?

La réponse n'est pas évidente, mais le plaisir que nous éprouvons de la présence physique de l'œuvre et du récit qu'elle inscrit dans nos vies fait sûrement partie de cette réponse. Nous aimons les avoir près de nous, nombreuses et différentes, comme pour mieux saisir leur singularité, mieux nous imprégner de leur débordement, mieux expérimenter leur devenir dans le temps et mieux apprécier l'espace dans lequel nous vivons.

Plaisir de vivre les différences et les contradictions, de regarder dans tous les sens et de composer avec l'inattendu.

41 « Think with the Senses, Feel with the Mind »

GWENAËL BÉLANGER
FRANCINE SAVARD
MARIO CÔTÉ

La Biennale de Venise de 2007 s'inscrit sous le thème inspirant du commissaire Robert Storr, *Think with the Senses, Feel with the Mind, Art in the Present Tense* [66].

La formule nous plaît. Elle exprime une façon de sortir de soi et d'agir au contact de l'art. Ressentir et penser des yeux et du corps comme parties liées, formant un tout, avec toutes les nuances que cela peut comporter, l'intuition sensible et l'imagination se prolongeant dans la réflexion ou encore la pensée se dispersant dans les profondeurs de l'être.

Nous avons une affection particulière pour ce que nous appelons les « œuvres-démarche », celles où le développement d'une idée comme composante essentielle et unificatrice du travail de l'artiste est finement intégrée à une préoccupation formelle. Au premier abord, ces œuvres peuvent parfois paraître insaisissables, mais c'est bien en cela qu'elles nous attirent et qu'elles nous invitent à examiner le parcours dans lequel elles s'inscrivent.

Nous avons découvert le travail de Jérôme Bouchard en juin 2011 au centre d'exposition en art actuel Plein sud. Sous le titre énigmatique *225 170 pièces et autant de restes*, il y avait quatre photos dans une salle et trois tableaux dans l'autre. Nous avons regardé longuement le travail monochrome du peintre. Nous aimions mais, faut-il l'avouer, nous n'y comprenions rien. Le hasard voulut que l'éducatrice spécialisée en art du centre, Marie-Claude Plasse, soit présente et qu'elle accepte avec enthousiasme d'expliquer le travail de l'artiste.

Fasciné par la notion de contour, la limite d'un objet, Jérôme Bouchard s'intéresse au Great Pacific Garbage Patch, une énorme masse informe de déchets plastique située dans l'océan Pacifique, nous dira-t-elle. Il transforme alors cette réalité en peinture. La démarche sera complexe et longue, le résultat, des plus heureux.

MAX WYSE
Kamloops (Colombie-Britannique), 1974

The Seeing Hat 3, 2010, dessin, collage, 89 x 64 cm

43 Peinture, tu nous tiens toujours

CHRIS KLINE
PIERRE DORION
DANIEL LANGEVIN
HUGO BERGERON

Notre attachement est viscéral. Pour nous, tout a commencé par le mystère de la peinture. Serions-nous nostalgiques, prisonniers de nos premières amours ? Il y a peut-être de cela, mais la peinture, croyons-nous, parle aujourd'hui différemment. Elle ne cesse de questionner et de mettre le regard à l'épreuve.

44 « Well, less is more, Lucrezia [67] »

JÉRÔME FORTIN
STÉPHANE LA RUE
JÉRÔME BOUCHARD

À l'addition sans fin, préférer la soustraction et les matériaux ordinaires. Est-ce une question de défier les valeurs de surconsommation et de tape-à-l'œil ? Peut-être, mais là n'est pas l'essentiel. La retenue et la matière dénudée soustraient le futile, suspendent le regard et prolongent le plaisir.

Et pourtant, l'art de l'excès n'est-il pas tout aussi attirant ? Regardez le travail de Max Wyse où, dans un débordement d'imagination, des êtres hybrides, mi-hommes, mi-animaux, flottent dans des espaces composés de mille et un détails inattendus.

Il en est ainsi de tous les arts et de tous les temps. Il en est ainsi de la vie. Avoir le droit de crier, de gémir, de provoquer ou de choquer. À nous de réagir.

Sur fond de peinture noire, goudronnée, Marc Séguin peint en 2002 une figure humanoïde renversée. On dirait un pendu. Il intitule le tableau *Mon ami Phil*. Il avait déjà peint des formes semblables en 2000 (*Taliman*) et en 2001 (*Le bon silence*), mais le corps nous paraît cette fois plus cauchemardesque en raison sans doute de la texture même de la peinture et du contraste des couleurs. Et pourtant, dans la manière même de la peindre, cette figure retient mon attention, je ne puis détourner les yeux. Dans son dépouillement, le tableau me séduit.

MARC SÉGUIN
Ottawa (Ontario), 1970

Mon ami Phil, 2002 © Marc Séguin / SODRAC (2013)
Huile sur toile, 77 x 51 cm

EMMANUELLE LÉONARD
Montréal, 1971

Je t'aime, 2003
Sérigraphie, 3/5, 176 x 119,5 cm

En 2003, dans le cadre d'un projet d'édition réunissant des artistes français et québécois, Emmanuelle Léonard propose une vue rapprochée d'un doigt, son doigt, à la chair meurtrie, et inscrit au bas de l'ongle un «je t'aime». L'affiche mesurera 176 sur 119,5 centimètres. L'association du texte et du doigt surdimensionné provoque un sentiment de malaise à la fois physique et psychologique, mais elle me transporte ailleurs, elle me remet en question.

Nous aimons ces œuvres parce qu'elles osent. Elles me provoquent, elles m'appellent. Entre le noir et les quelques filets de peinture rouge sang, entre la meurtrissure et le «je t'aime», nous retrouvons une agitation, une émotion, un élan de vie, j'allais écrire «un désir», celui d'une rencontre que nous cherchons à mieux saisir.

Y a-t-il cependant une limite à ne pas franchir? Pour le collectionneur qui vit au quotidien avec les œuvres, il y en aurait une. Nous pourrions peut-être vivre avec les images de corps blessés en quête d'un dépassement et d'une certaine forme de bonheur de Nan Goldin, mais nous ne pourrions en faire autant avec celles d'un photoreporter comme Paolo Pellegrin photographiant des corps brûlés et disloqués par la guerre. Trop d'angoisse, trop de souffrance absurde malgré le regard poétique qui en émane. Nous refusons de regarder jour après jour ce qui fait mourir injustement.

46 Œuvre orpheline

Œuvre orpheline en ce que très tôt, pour toutes sortes de raisons, très jeune, comme bien d'autres, l'artiste Denise Arsenault cesse de produire. Elle se consacre à une autre vie. Les débuts étaient pourtant très prometteurs. En soi, la sculpture est belle. Un lyrisme inspiré se dégage des formes géométriques du marbre, mais pour nous qui sommes tout aussi intéressés au parcours de l'artiste dans le temps qu'à l'œuvre, il lui manque un récit, une trajectoire.

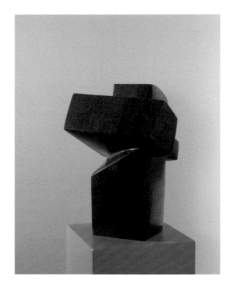

DENISE ARSENAULT
Sept-Îles, 1953

L'observateur, 1983, sculpture, marbre, 49 x 26 cm

47 Entre-deux

PASCAL GRANDMAISON
CATHERINE BODMER

L'art habiterait-il dans l'inextricable entrelacement des forces vives de l'œuvre et de son environnement ? Nous vivons l'œuvre d'art comme espace de sensation, comme expérience entre le réel et le fictif, entre le déterminé et l'indéterminé. Où commence l'un, où finit l'autre ?

Y aurait-il, dans l'œuvre d'art même, une part de non-dit, d'absence, qui nous invite à regarder de plus près ou encore plus loin ?

48 L'ici et le maintenant

DENIS FARLEY
YANN POCREAU
RAYMONDE APRIL
MARIE-MICHELLE
DESCHAMPS

Temps extérieur mesuré en secondes, en heures, en années. Temps intérieur qu'on vit en soi, sans mesure, insaisissable.

Au contact de l'œuvre, le temps file, se faufile, s'embrouille, se perd. En nous, passés, présents et futurs se confondent. Tout se joue dans l'ici et le maintenant réunis comme « produits de sensations qui ne prennent leur sens qu'à partir du Moi-corps [68] », écrit Paul Valéry. Les pratiques de mise en contact et de passage sont souvent au cœur du mystère.

49 En face des choses et en elles

Y aurait-il une attitude à privilégier ? Être lyrique : s'identifier à ses sentiments. Coller à l'image, être touché, envahi en une fraction de seconde et vouloir y rester longuement comme pour mieux goûter l'instant.

Être anti-lyrique : se distancier de ses sentiments [69]. Procéder à une mise à distance de l'œuvre, s'intéresser à la démarche physique ou à la pensée qui a servi à la réaliser, déchiffrer l'espace, questionner un détail, la situer par rapport à d'autres œuvres.

Il ne semble pas y avoir de règles. Cela peut dépendre des œuvres. Les deux mouvements, j'entre / je m'éloigne, vont et viennent sans ordre apparent, se rencontrent, se laissent.

Le regard de l'amateur, de celui qui aime et qui cherche à comprendre mais qui n'a rien à prouver, peut se permettre d'osciller.

50 Se tourner vers le passé pour mieux avancer

Avec le temps, les œuvres de la collection jouent un rôle de plus en plus important dans l'acquisition d'une nouvelle pièce, comme si elles devaient se parler entre elles et qu'un récit cherchait à prendre forme.

Plaisir de faire de nouvelles associations, d'inventer des suites, d'imaginer des expositions, de créer de nouveaux chocs. Les coups de cœur sont forcément plus réfléchis qu'hier.

51 Les regards pluriels

Nous transposons la description des différents ordres de lecture du texte proposée par Roland Barthes aux arts visuels. Nous pouvons ainsi regarder :

en piqué (je survole et je pique au hasard); en prisé (je saisis délicatement une plage, un plan, et je savoure); en déroulé (je déroule de bout en bout); en rase-mottes (je regarde minutieusement tous les détails); ou en plein ciel (je vois l'œuvre comme un objet distant) [70].

À nous d'en inventer d'autres au besoin. En fureté [71], par exemple (je fouille un peu partout, plus ou moins au hasard).

À bien y penser toutefois, avons-nous vraiment le choix de regarder en piqué ou en plein ciel ? L'œuvre – son format, son jeu de perspective, ses formes, sa lumière, sa complexité – n'impose-t-elle pas un certain regard ?

52 La fête

En présence de l'artiste et de quelques complices, nous organisons occasionnellement une fête pour souligner l'acquisition d'une nouvelle œuvre. Partagé, le plaisir est toujours plus grand.

Les invités ont toutefois une tâche, celle de suggérer la place qu'occupera le tableau, tâche d'autant plus délicate qu'il n'y a en fait plus de place et qu'une autre œuvre devra nécessairement être déplacée ou remisée. Immanquablement s'installe peu à peu une atmosphère d'excitation, voire de tension nerveuse révélatrice à souhait des sentiments de chacun. Le dernier mot revient naturellement à l'artiste. Le jeu acquiert son sens lorsqu'il prend une décision et qu'il nous fait part de l'esprit dans lequel il aimerait voir l'œuvre. Magie des lieux et du moment que nous vivons toujours passionnément et qui se perpétue... jusqu'à la fête suivante.

GWENAËL BÉLANGER

FRANCINE SAVARD

MARIO CÔTÉ

CHRIS KLINE

PIERRE DORION

DANIEL LANGEVIN

HUGO BERGERON

JÉRÔME FORTIN

STÉPHANE LA RUE

JÉRÔME BOUCHARD

PASCAL GRANDMAISON

CATHERINE BODMER

DENIS FARLEY

YANN POCREAU

RAYMONDE APRIL

MARIE-MICHELLE DESCHAMPS

GWENAËL BÉLANGER
Rimouski, 1975

Faux mouvement, tournage 2, 2008
Impression numérique au jet d'encre, 1/5, 33 x 238,8 cm

GWENAËL BÉLANGER

« Think with the Senses »

Gwenaël Bélanger a déjà raconté qu'il travaillait à l'enseigne d'une « machination du regard[72] ». La feinte avouée perd sa dimension trompeuse et nous invite à déchiffrer l'énigme sous le signe d'une fiction ludique[73].

Qu'est-ce qui se passe ? Des éclats de miroirs sont bien cassés, se cassent, vont se casser. Où sommes-nous ? Entendez-vous le bruit ? À qui appartiennent les jambes reflétées dans un miroir resté magiquement debout et intact dans la partie droite de la photo ? On ne sait trop. En fait, une brève analyse en vient à confirmer que l'espace-temps de l'image est le fruit d'un long et minutieux travail intuitif de l'artiste-expérimentateur qui, en l'absence de tout désir de signifier ou de rêver, découpe et transforme la réalité pour nous en montrer une autre, celle du travail même de l'artiste engagé dans le plaisir de produire une image-mouvement perdue dans le temps.

Associé à la forme horizontale et panoramique de la photo, le cadrage centré près du sol intensifie la chute spectaculaire des éclats de verre. Le traitement nuancé des surfaces réflé-chissantes et dépolies accentue la dimension continue du mouvement, alors que l'éclairage contrasté du premier plan et de l'arrière-plan confère à l'image une atmosphère mystérieuse.

La photo de 2004, de la série des *Polyèdres* est d'un esprit ludique semblable, mais elle est liée cette fois non pas à la géométrisation du mouvement mais à celle des objets. Gwenaël Bélanger photographie des centaines de fois des fils électriques suspendus ici et là au-dessus de nos têtes. Il réunit par la suite dix photos de manière à produire un jeu savant de figures triangulaires. Au centre, il laisse un espace vide, accentuant ainsi le discontinu.

Comme il en est de l'image de chute de verres, celle des fils électriques ne cherche aucunement à imiter la réalité. Au contraire, à partir d'un simple matériau de la vie quotidienne, elle ouvre l'espace à une multiplicité de formes possibles et à une réflexion sur les différentes façons d'imaginer le monde qui nous entoure.

Tétraèdre, série *Polyèdres*, 2004, impression au jet d'encre
3 / 5, 16,5 x 25,1 cm chaque élément

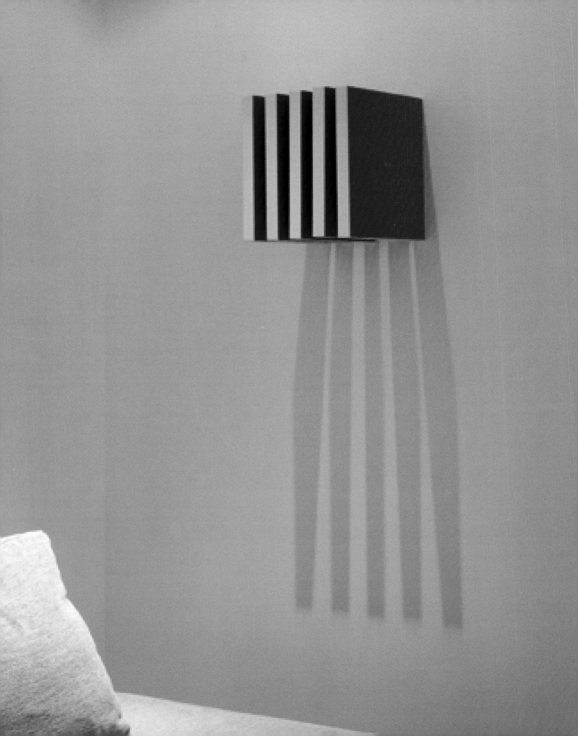

FRANCINE SAVARD

« Feel with the Mind » ou le désir de neutre

Moment magique, le samedi 23 mai 1998, vers 15 heures, au Montréal-Télégraphe de la rue de l'Hôpital. Au premier contact, *Les couleurs de Cézanne dans les mots de Rilke* m'envahissent comme si la mise en couleur des « gris doux et subtils », du « bleu coton bourgeois » et des « violets enfouis » venait soudainement chercher en moi l'émotion des premières lectures de Rilke qui ont marqué mes dix-huit ans. Le rapprochement m'émeut. Les mots et les couleurs se répondent sans heurt comme s'il n'y avait plus de démarcation entre les deux mondes. M et moi en avons beaucoup parlé par la suite. Une complicité muette s'installait entre l'œuvre et nous, entre l'artiste et nous. Nous avons alors convenu de suivre fidèlement son travail.

La peinture de Francine Savard s'apparente souvent à la sculpture. *Rayon en rouge* de 1998 mélange ainsi les genres. À l'image d'un rayon de bibliothèque, cinq toiles-objets en forme de livres sont peintes et marquées d'une cote des deux côtés. Les livres-toiles sont accrochés au mur côté dos, laissant entre eux un espace vide correspondant à l'épaisseur des livres. Une fois accrochés, certains côtés peints ne seront plus visibles – cela deviendra le secret partagé de l'artiste et du collectionneur – et chacun des cinq livres-toiles produira une ombre au mur qui évoluera au gré des caprices de la lumière environnante.

Dans son fondement, l'œuvre de 2006 intitulée *S = 4 %* est plus intellectuelle. Francine Savard classifie un texte qui lui est cher sur l'artiste François Morellet en huit catégories grammaticales dont elle fait huit tableaux. *S = 4 %* correspond aux mots *qui substituent*. Chacune des bandes du tableau représente un

FRANCINE SAVARD
Montréal, 1954

Rayon en rouge, 1998, acrylique sur toile marouflée sur caissons de bois
30 x 26 x 28 cm

S = 4 %, 2006, acrylique sur toile marouflée
sur contreplaqué russe, 72,4 x 83,8 cm

paragraphe du texte. Leur longueur dépend du nombre de mots de la même fonction dans le paragraphe. D'une idée plus ou moins complexe, frôlant la démesure, le geste de Francine Savard, classant minutieusement et patiemment, se transforme en formes épurées. D'un bleu acier profond, très sombre, les huit toiles ne laissent aucune trace de pinceau et ne produisent aucun effet de texture.

Pourrait-on alors parler de neutre, de désir de neutre ? Entre ce qui s'oppose et ce qui se réunit, Roland Barthes appréhende le neutre comme ce qui déjoue les termes, ce qui suspend le conflit, le dépasse. Le neutre est une force fuyante, un lieu autre.

Il y a bien un désir de neutre chez Francine Savard. Entre peinture et sculpture, entre mots, couleurs et formes, Francine Savard met en scène des oppositions inattendues pour mieux les subvertir, pour aller plus loin. Imprégnés délicatement d'affectif et de réflexif, des mots, des textes et une pensée sur l'art s'évadent et se transforment.

$S = 4\,\%$ et le mur blanc ne font qu'un. Accroché près d'une grande fenêtre allant jusqu'au sol, occupant à lui seul le mur, le tableau-quasi-objet transforme à son tour l'espace et respire pleinement. Le jeu des formes et de la couleur accentue le découpage et s'intègre parfaitement à la qualité architecturale des lieux.

Le travail de Francine Savard nous fascine. Il en est tout autant de sa démarche comme artiste fidèle au désir qui l'anime, intense et insaisissable, de chercher, démonter, ordonnancer la démesure, transformer l'infini des mots et des idées qu'elle affectionne.

MARIO CÔTÉ
Sayabec, 1954

Numéro 1 (22.384) et *numéro 2 (06.873)*, 2003
Acrylique sur toile, 76 x 153 cm chacun des 2 éléments

MARIO CÔTÉ

Écouter la peinture

La peinture de Mario Côté s'inscrit sous le signe du continu
et du discontinu, de la concordance et de la discordance.
Le diptyque de 2003 est composé de fragments aux couleurs
tantôt sombres, tantôt claires, chacune des parties méritant
d'être regardée et comparée attentivement. À l'invitation des
bandes horizontales, comme s'il s'agissait d'une partition,
on peut ainsi en faire la lecture de gauche à droite en partant
du haut et comparer.

Les signaux des fragments roses et verts paraissent relative-
ment continus par rapport aux jaunes plus marqués de courtes
bandes verticales et horizontales – seraient-ce des notes ? – et
aux bleus plus accidentés. Les fragments bruns et noirs sont par
contre réguliers. En revenant à l'ensemble, je comprends que
les couleurs de la partie du haut répondent aux couleurs du bas.
Dans la partie du haut, la suite claire / sombre est répétée quatre
fois. Sur un autre registre, la partie du bas accorde beaucoup
plus d'importance et plus de longueurs aux fragments clairs.
J'en viens à imaginer qu'il y a bien deux mouvements dans cette
pièce, que l'artiste joue librement du «clavier des couleurs [74]»,
que les fragments les plus sombres, les noirs et les bruns,
servent de trame ou d'écran de fond sur lesquels viennent
glisser les fragments clairs, comme s'ils constituaient la main
droite et la main gauche au piano ou encore une pellicule
déroulante plus ou moins improvisée, avec ses accidents de
parcours et ses éclats.

À chacun sa façon de voir. Comme il en est de la musique,
le diptyque se prête à l'analyse des détails comme au plaisir
de regarder le jeu d'ensemble. Un sentiment d'énergie nerveuse
et d'harmonie éclatée se dégage de la toile. Nous sommes bien
du côté de la musique, du rythme entrecoupé, du mouvement
comme espace-temps réuni.

Après une rétrospective de mi-parcours au Musée d'art de Joliette en 2002, Mario Côté s'est posé la question : comment puis-je continuer à peindre ? Il ne savait plus par où recommencer, disait-il. Comment se renouveler, comment transgresser sans risquer de s'y perdre ? Nous devinons aujourd'hui que le tableau de 2003, produit dans un contexte de remise en question, l'a conduit à la série plus réfléchie des toiles produites à partir d'une partition du compositeur Morton Feldman [75] présentée à la Galerie Trois Points au début de l'année 2008, puis à l'automne 2010 à la Galerie d'art d'Outremont.

Le jour du vernissage, à Outremont, un pianiste interprétait l'œuvre de Feldman. Ce que nous ressentions n'était ni de l'ordre de la représentation ni de celui de la contemplation, mais plutôt de l'immersion, comme si la peinture et la musique ne faisaient qu'un.

Nous aimons cet artiste. L'art sous toutes ses formes définit sa vie.

Sensibilité et gestes contenus

Réfléchir. Développer une intuition. Peindre en silence.
Ressentir délicatement, intensément. Goûter des yeux.
S'arrêter aux jeux de la lumière du jour. Questionner d'abord
la matière : le châssis en pin et le tissu diaphane de popeline.
Avant de peindre, examiner longuement la toile sous ses différents
éclairages de manière à bien saisir le grain du bois, la fibre du
tissu et le jeu des ombres.

Red Corner

L'artiste peint d'abord le châssis avant de tendre la toile : à gauche,
du blanc en forme de triangle sur la partie supérieure et du noir sur
la partie inférieure ; à droite, encore du noir étendu ici et là (même
sur les côtés) et enfin du rouge sur la partie supérieure qui donne
à l'œuvre son titre. Il tend ensuite la toile de manière à ce qu'on
retrouve des formes triangulaires à chaque angle droit du châssis.
Sur la toile, Chris Kline peint deux figures géométriques transpa-
rentes à l'intérieur desquelles dialoguent des triangles dont la forme
est rehaussée par l'application de différentes strates de blanc. Par
sobriété, par « soustraction créatrice [76] », la toile s'affirme dans le jeu
de figures quasi flottantes, l'artiste dans sa sensibilité contenue.

Birch

Chris Kline privilégie la forme d'un long rectangle horizontal
recouvrant la partie inférieure de la toile et la recouvre d'une mince
couche de peinture vert tendre.

Le paysage est abstrait, mais je vois l'horizon. La partie supérieure
non peinte du tableau et celle du bas sont parfaitement réunies dans
la simplicité formelle la plus stricte. Autant certains tableaux se
doivent de vivre ensemble, autant celui-ci s'apprécie dans la solitude.

Chris Kline ne sait où la peinture le mènera. C'est l'une de ses
forces. À l'écoute des matériaux, des formes et des couleurs,
il avance délicatement, à pas de sensibilité et d'intelligence.

CHRIS KLINE
Oshawa (Ontario), 1973

Birch, 2007, acrylique sur tissu de popeline, 91,4 x 152,4 cm

Red Corner, 2008, acrylique sur tissu de popeline, 50,8 x 66 cm

PIERRE DORION
Ottawa (Ontario), 1959

Sans titre, 1990, aquarelle, crayon de couleur Prismacolor, papier
37,5 x 58 cm

PIERRE DORION

Présence, absence

L'aquarelle *Sans titre* de Pierre Dorion de 1990 a servi de maquette à un tableau grand format, *Double autoportrait aux grilles*, faisant partie des autoportraits grandeur nature que l'artiste a faits de 1990 à 1994.

Pierre Dorion explore la relation entre la peinture et la photographie. Il peint à partir de photos qu'il projette sur le mur, voire sur la toile. Il ne cherche pourtant aucunement à reproduire l'image. Au contraire, il élimine certains détails, ajuste les jeux d'ombre et de lumière. Il réinvente la peinture.

Le sujet du tableau de Pierre Dorion fascine. Contrairement à ce à quoi l'on pourrait s'attendre d'un autoportrait, l'homme représenté ici dit peu de choses de lui-même. Son visage est peint de biais. À gauche, l'homme assis regarde on ne sait quoi. À droite, il se dirige vers on ne sait où. La pose pourrait évoquer «un autre homme, posant dans un autre atelier, dans un moment antérieur de l'histoire de l'art... un personnage de Raphaël ou de Manet», par exemple[77]. Cela étant, le personnage reste mystérieux, retenu en quelque sorte dans un espace sombre, indéfini, vide, abstraction faite de la chaise et des grilles qui accentuent le caractère ambigu de la scène. Ces grilles viennent-elles isoler le personnage ou le séparer du regardeur? Devant ce corps peint comme objet isolé, comme absence, comme illusion, le regard reste pensif, tourmenté.

Pierre Dorion s'est engagé dans une nouvelle voie dans les années 1995. Il délaisse les autoportraits pour questionner le détail des espaces qu'il photographie (galeries d'art, intérieurs domestiques, devantures). À certains égards, on pourrait croire que ses tableaux s'apparentent à des photos, mais le geste du peintre nous entraîne en fait ailleurs, comme dans une autre

Frames, 2011, aquarelle sur papier, 30,5 x 22,8 cm

réalité où la distance, le lieu clos ou restreint en viennent à personnaliser un univers poétique à la fois troublant et envoûtant.

Mai 2011. Vive les anniversaires ! M m'offre une aquarelle de Pierre Dorion peinte à partir de la photo de l'emballage-caisse d'une nouvelle acquisition de la société torontoise Bennett Jones ayant servi au transport de l'œuvre. Peindre l'œuvre absente. Absence mais présence comme trace, comme mémoire. Nous sommes bien dans l'univers de Pierre Dorion. Dans le plus strict dénuement, tout est magnifiquement là, la minutie du pinceau, la luminosité des couleurs et les lignes épurées du lieu restreint reprises par celles de l'emballage vide accentuant le sentiment d'un certain mystère.

L'angle sous lequel l'artiste aborde l'espace, deux murs en coin et un plancher, nous rappelle certains tableaux de Francis Bacon.

DANIEL LANGEVIN

Expérimenter la matière

Parmi tous les tableaux de l'exposition de Daniel Langevin à la galerie René Blouin, nous choisissons *Stianes*, le plus éclaté, le plus dérangeant, le plus éloigné de notre univers habituel. Le choc sera encore plus grand une fois le tableau installé dans l'espace nécessairement plus restreint de la salle de séjour.

Daniel Langevin fait appel au hasard et au nombre incalculable des possibilités de l'ordinateur pour élaborer des figures empruntées à la bande dessinée, au monde des animaux ou à de simples objets de manière à les rendre méconnaissables. Dans un même temps, il joue avec les couleurs comme si elles participaient à la transformation de la forme.

L'artiste transpose ensuite le jeu sur panneau de bois. Le passage du virtuel au matériel s'avère difficile et délicat. Pour en arriver à des formes organiques nettement démarquées se prolongeant sur les côtés du tableau et à des couleurs lustrées fortement contrastantes – un rose fuchsia juxtaposé à un vert nuancé allant du vert kaki au vert avocat selon la lumière du jour –, il s'y reprendra de nombreuses fois et devra se résigner à appliquer une couleur à la fois. Le temps de séchage sera long. On trouve le calendrier des applications s'échelonnant sur plusieurs mois au dos du tableau.

DANIEL LANGEVIN
Montréal, 1974

Stianes n° 033, 2007, émail sur bois, 152,4 x 121,9 cm

Réservoir (LT), 2009, acrylique sur aluminium, 122 x 167,6 cm

De *Stianes* à *Réservoir (LT)*, Daniel Langevin met de côté la peinture sur bois pour travailler sur aluminium. Capricieux, le métal change tout. L'artiste doit refaire ses classes, s'approprier le matériau, poncer et reponcer, réinventer une manière de faire. Sur fond monochrome, des bandes non peintes s'entrecroisent à la Brice Marden, mais, tout en partageant une forme avec l'artiste américain[78], Daniel Langevin l'imprègne d'une toute nouvelle sensibilité, à la fois plus physique et plus formelle. L'aluminium, les bandes et la couleur absorbent la lumière ambiante et déstabilisent la perception.

Le plaisir de vivre avec l'art prend ici tout son sens. Complices de la lumière du jour, les couleurs et les formes organiques chaleureuses s'intègrent avec bonheur à la sobriété de l'architecture et du paysage.

HUGO BERGERON
Victoriaville, 1981

Centraliser le patelin, 2009, acrylique sur toile, 183 x 183 cm

« De l'Ordre et de l'Aventure »

Ces quelques mots du poème *La Jolie Rousse* de Guillaume Apollinaire semblent refléter l'état d'esprit dans lequel Hugo Bergeron aborde la peinture : de l'ordre, au sens de l'inspiration ordonnée qu'il puise à même la génération de peintres qui le précèdent; de l'aventure, au sens de l'enthousiasme avec lequel il cherche à réinventer la peinture.

Dans la partie supérieure, des centaines de losanges et de pointillés minutieusement ordonnés. Au centre du tableau, un espace relativement dénudé et calme – on dirait des îles –, encerclé librement de vigoureux coups de pinceau aux couleurs vives formant un tracé discontinu de haut en bas de la toile. Dans la partie inférieure, le branle-bas général. Éblouissantes orgies de couleurs. Le tableau nous décontenance. La question « Qu'est-ce que je regarde ? » cède la place à « Qu'est-ce que je ressens ? » Hugo Bergeron *cernerait moins le patelin*, répondrait moins aux normes picturales qu'il ne créerait une sensation à même cette tension unifiant l'ordre et le désordre, le réfléchi et l'éclatement.

Il y a bien quelque chose d'attirant dans cette démarche. C'est peut-être qu'en l'absence de grille d'analyse bien arrêtée, l'artiste expérimente des manières de faire tout en accordant une place importante au hasard, comme s'il pensait l'ordre sans vraiment le respecter, comme s'il privilégiait le désordre tout en le désavouant.

JÉRÔME FORTIN
Joliette, 1971

Cabinet de curiosités (Madrid), 2005
Matériaux mixtes, 98 x 38 x 101,5 cm

JÉRÔME FORTIN

À la manière de Steve Reich

Présenté à la Foire internationale de Madrid en 2006, le cabinet de curiosités de Jérôme Fortin rappelle les cabinets de la Renaissance. À l'époque, les collectionneurs y exposaient les objets plus ou moins hétéroclites auxquels ils étaient attachés. Ces cabinets de curiosités seraient d'une certaine manière les ancêtres des musées.

À première vue, on ne comprend pas très bien le cabinet de Jérôme Fortin. On imagine des parures ou des objets rares revêtant un caractère ethnologique. À regarder de plus près toutefois, on en vient à identifier des bouts de papier, des allumettes, des fils téléphoniques très fins, des capsules de métal et des morceaux de caoutchouc.

Jérôme Fortin part de ce qu'il connaît bien, des restes qu'il a récupérés ici et là dans l'entourage peu éloigné de la grande adolescence. Ils n'ont de valeur que pour lui. Ils font partie de l'univers d'un esprit curieux prenant plaisir à jouer avec ce qui lui tombe sous les yeux. De ces presque riens, au contact d'une grande ingéniosité artistique et d'une main qui lentement, minutieusement et inlassablement répète des centaines et des centaines de fois le même geste, il se réinvente un nouveau monde. Recycler, c'est bien réunir le passé, le présent et le futur. Chaque série d'objets acquiert une nouvelle vie, un nouveau statut, un nouveau sens. Un monde transposé, dépourvu de théorie, de centre. Aucun pouvoir, aucune impatience, aucun désir d'aller vite. Question de mode de vie. Il y a de l'art lent.

Jérôme Fortin passe des objets aux tableaux. Ici, des cahiers à colorier invendus ont été finement découpés, pliés et collés horizontalement sur une surface d'aggloméré comme s'il s'agissait d'écrire un texte. Collés les uns à côté des autres,

Numéro 4, série *Écrans*, 2006
Collage, cahiers à colorier Dollarama, sous plexiglas, 123 x 95,3 x 3 cm

les papiers forment un tracé continu, obsessionnel, qu'on pourrait imaginer sans fin. Un sentiment de calme nous envahit.

L'idée de les produire en très grands formats rectangulaires au Musée d'art contemporain de Montréal en 2007 est heureuse. L'artiste choisit de coller directement les papiers sur les murs et d'en faire des œuvres éphémères. Choix courageux. L'importance n'est pas dans l'objet mais dans le geste à répéter.

Jérôme Fortin affectionne la musique de Steve Reich. Tous deux ont des points en commun. L'un procède par récupération de sonorités quotidiennes, l'autre par récupération de menus objets. Tous deux génèrent de nouvelles figures à partir d'une exploitation soigneusement construite des matériaux qu'ils privilégient. La comparaison ne se limite toutefois pas à la technique. Dans les deux cas, on ressent une façon d'être, le désir de s'inventer un rythme de vie, un art de vivre bien à soi.

Jérôme Fortin fait partie de ces artistes de la nouvelle génération dont la production artistique est intimement liée à leur nécessité intérieure.

STÉPHANE LA RUE
Montréal, 1968

Variation pour Mouvement n° 5, 2012
Aquarelles sur papier, 141,5 x 48,5 cm (3 éléments)

Le détail comme élément essentiel du tout

Gestes concrets : peindre, inciser, plier, courber. L'artiste peint une bande jaune sur trois feuilles d'un cahier à dessiner, fait quelques fines incisions et pliures longuement réfléchies et colle délicatement les trois aquarelles l'une au-dessus de l'autre de manière à ce que leur centre soit légèrement courbé. Sous les apparences d'un boîtier, l'encadrement soigneusement choisi par l'artiste accentue la dimension tridimensionnelle de la pièce. On dirait une sculpture.

Œuvre abstraite. Et pourtant, à regarder de près, on voit bien qu'il n'y a ni mystère, ni secret. Qu'il s'agisse du regard de l'artiste ou de celui du regardeur, tout se rapporte au matériau, au geste, « au détail qui donne à l'œuvre sa raison d'être [79] ».

Plus encore, les détails déploient toute leur force lorsque le regard les réunit. Ils créent un ensemble de jeux d'ombres et de reliefs. Ils font entendre un rythme discret. Ils nous invitent à réfléchir aux variations infinies des gestes de l'artiste et, d'une certaine manière, si l'on pouvait, à nous engager dans la reconstruction même de l'œuvre.

Le titre *Variation pour Mouvement n° 5* rappelle, s'il le fallait, que la peinture de Stéphane La Rue est étroitement liée à la musique. Le rapprochement me touche. De ces deux formes d'art souvent identifiées à l'inexprimable, quelque chose à la fois de délicat et d'intensif envahit le corps. Toutefois, le mot *inexprimable* se prête mal au travail de Stéphane La Rue, car sa peinture exprime bien une manière d'expérimenter et de ressentir [80]. Dans l'importance qu'elle accorde au détail comme élément de définition de l'œuvre, elle s'ouvre au plaisir de regarder longuement et de vivre avec l'art.

JÉRÔME BOUCHARD
Saint-Félicien, 1977

46760 pièces / m², 2011, acrylique sur toile, 157,5 x 183 cm

JÉRÔME BOUCHARD

L'infiniment petit dans l'infiniment grand

Voici une version abrégée des commentaires que nous ont transmis Hélène Poirier, directrice du centre d'exposition en art actuel Plein sud, et Marie-Claude Plasse, éducatrice spécialisée en art du centre, sur le travail de Jérôme Bouchard :

Informé de l'existence du Garbage Patch, Jérôme Bouchard a fait appel à la NASA pour obtenir des photographies prises par leurs satellites. À la réception des documents, il s'est aperçu avec étonnement qu'on n'y voit que l'eau de la mer et non une masse de déchets flottant sur l'eau. C'est que le plastique, en présence des courants marins et de la chaleur du soleil, se désagrège en de fines particules [...].

Pour l'artiste, cet objet-continent, à la fois gigantesque, instable et informe, est fascinant. L'impossibilité d'en cerner les contours le conduit à aborder différemment sa réflexion sur la notion de contour. Il choisit alors d'utiliser la matière plastique elle-même. À l'aide d'une lentille macroscopique, un photographe capte la texture, les surfaces et le détail des milliers de lignes imbriquées en réseau qui apparaissent lorsque l'on froisse un sac de plastique transparent et qui disparaissent sous l'accumulation des couches présentes dans le sac froissé. Muni de cette documentation visuelle, et au moyen d'un logiciel de traitement de l'image, Jérôme Bouchard crée des patrons et réalise d'immenses pochoirs de vinyle autocollants qui lui permettront de représenter des réseaux de fines lignes formant les petites masses de plastique à l'origine des tableaux de la série.

C'est ainsi que commence un travail de minutie et de précision. Sur la surface des toiles apprêtées au gesso, l'artiste appose au pochoir une première couche de vinyle de couleur noire, puis il en retire la plus grande partie, laissant sur la toile de petits morceaux de vinyle de différentes grosseurs, certains aussi petits qu'un pixel

ou une tête d'épingle. Ces petites pièces au pochoir sont ensuite recouvertes de minces couches de peinture dans les teintes de gris beige. La palette de couleurs utilisée est élaborée dans un coin sombre de son atelier. Pour tout le travail peint, il emploie une peinture acrylique mate de façon à éliminer les reflets de lumière sur les tableaux. Jusqu'à six couches d'acrylique seront appliquées afin de masquer les coups de pinceau [...].

L'œuvre comme «illustration d'une idée» se développant à l'infini dans la matérialité du geste répété de l'artiste qui découpe, colle, peint et retranche des milliers de minuscules morceaux de plastique. Temps fou. Art de l'excès, de l'infiniment petit dans l'infiniment grand. L'artiste recrée l'univers du Garbage Patch tout en réinventant le monochrome.

Il y a plus encore. À la manière du peintre Mark Rothko qui aimait s'asseoir à peu de distance en face de ses tableaux, nous nous assoyons devant *46760 pièces / m²* et entrons dans un nouveau monde. Art d'idées. Tout est uniformément mat. Ici des surfaces presque lisses, là des paysages accidentés. Il n'y a pas de centre, pas de contour, mais des milliers d'infimes morceaux de vinyle s'agglutinant à la peinture.

Tout en regardant, on peut difficilement ne pas penser au projet même de l'artiste, à sa rigueur, à sa démesure et aux gestes minutieux d'une inlassable patience qui, dans leur répétition et leur accumulation réunies, en viennent à témoigner d'une sensibilité certaine et à créer un effet d'ouverture et d'immensité à perte de vue.

Privilège du collectionneur de regarder longuement, de quitter et de revenir au plaisir d'être là, devant la toile, en ami, et de s'y laisser vagabonder. L'art que nous aimons ne saurait imposer. Il respire, il inspire.

Art du questionnement

2008. Après une longue période de réflexion, inspiré par une scène célèbre de *Blow Up* de Michelangelo Antonioni [81], Pascal Grandmaison froisse un papier de fond de studio photographique et le photographie. Les deux très grandes photos qui en résultent (225 x 122 cm), *Background I* et *Background II*, en sont les deux versants.

À la galerie René Blouin, l'effet est saisissant. Nous nous laissons prendre au jeu. Nous examinons les moindres replis et comparons les deux parties du diptyque. Nous sommes séduits par l'acuité technique de l'artiste et par son habileté à mettre en cause la réalité, ou plutôt à y renoncer et à nous emmener dans un monde où le regard remet en question le rapport que nous entretenons avec l'image photographique. Nous aimerions bien acquérir cette œuvre...

2010. Pascal Grandmaison a la merveilleuse idée de transposer l'idée de 2008 en sculpture. Sous le signe de l'improvisation, il froisse d'abord le papier et lui donne une forme abstraite et un peu étrange. Il recouvre ensuite l'objet de résine, en enduit l'intérieur d'un mélange de plâtre-béton et le suspend à une corde pour le faire sécher. Il mouillera enfin le moule et retirera le papier résiné qui aura empreint le plâtre d'un bleu glacier. Le fond devient forme sous le titre *Desperate Island* imaginé pendant la réalisation des œuvres.

L'artiste raconte :
[...] *le sujet est toujours en train de nier l'espace autour de lui. La solitude est dans le contexte et non pas l'humain dans l'acte désespéré de trouver une terre, une île (le contexte d'action). C'est une île désespérée de ne plus avoir de sujet, personne à sauver* [82].

Pascal Grandmaison inverse la problématique de l'île déserte à découvrir. À l'instar de l'image contemporaine, l'île souffre d'être neutralisée, indéterminée. Comment s'y retrouver? Comment y croire? La préoccupation du sculpteur rejoint celle du vidéaste. *Desperate Island* est du même souffle que ses vidéos *Soleil différé* (île Sainte-Hélène) et *Light my Fiction* (Coney Island) filmées en 2010.

Les œuvres de Pascal Grandmaison ne représentent pas, ne décrivent pas, ne racontent pas. Dans sa matérialité et son abstraction, *Desperate Island* « produit sensuellement du sens [83] », sensation de douce étrangeté émanant de la forme même de la sculpture, sensation d'une certaine légèreté et du passage du temps dans le plissement du papier-plâtre délavé. Posée près d'un mur de verre donnant sur la rivière et le boisé, elle invite à une réflexion sur l'art liée à la recherche d'une manière d'être là, d'habiter l'espace-temps.

PASCAL GRANDMAISON
Montréal, 1975

Desperate Island n° 5, 2010, plâtre hydrostone, fibre de verre, toile de fond de studio photographique, 121,9 x 97,8 x 90,2 cm

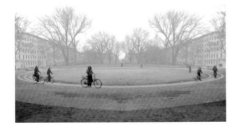
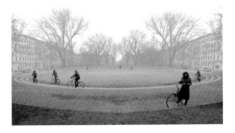

CATHERINE BODMER
Zurich, Suisse, 1968

La bande de Moebius I, 2008
Impression au jet d'encre, 56 x 56 cm chaque élément

La bande de Moebius II, 2009
Impression au jet d'encre, 56 x 56 cm chaque élément

De la précarité des choses à une promesse de changement

Extraits de courriels échangés avec l'artiste :

Madame Catherine Bodmer,
Nous avons eu la chance d'acquérir l'œuvre que vous avez
présentée au dernier encan-bénéfice de Plein sud. Nous
ne connaissions pas votre travail jusqu'à ce jour. Nous sommes
vraiment séduits par le diptyque, par la fraîcheur qui s'en dégage
et le mouvement des corps dans l'espace. Pourriez-vous nous
faire part en quelques mots de votre démarche et de vos
projets à venir ?

Catherine Bodmer répond :
Je suis très heureuse que l'œuvre La bande de Moebius *vous*
ait interpellés. C'est toujours un grand plaisir de savoir qu'une
œuvre aura une « vie » à elle. C'est un peu difficile de parler du
travail de façon précise, puisque je travaille assez intuitivement.
Ce qui me fascine, c'est l'instabilité et la précarité des choses,
mais aussi la promesse de changement et de transformation
que cela semble contenir. Pour moi, la vie se trouve dans cette
possibilité de promesses. Des lieux comme le terrain vague
ou le lac gelé représentent l'idée d'incertitude face à l'avenir,
un état temporaire, mais aussi un état qui nous permet d'imaginer
l'avenir librement. Je cherche d'y inscrire le plaisir du jeu et une
certaine insouciance.

Le titre et la structuration même de l'œuvre se rapportent
au ruban de Moebius décrit au 19e siècle par les mathématiciens
August Ferdinand Möbius et Johann Benedict Listing. Par
sa courbe, le ruban de Moebius ne possède qu'une seule face
contrairement à un ruban classique qui en possède deux [84].

Une seule face mais de subtils retournements. Au déclic,
il n'y avait pas six patineurs comme le suggère la photo, mais

bien trois, l'artiste ayant doublé le nombre en inversant l'image comme dans un espace-temps dédoublé et reconstitué l'orientation d'un bras ou d'une jambe au besoin pour rendre la scène plus vraisemblable.

Produite un an plus tard, *La bande de Moebius II* s'inscrit dans le même esprit, mais semble plus énigmatique. La réalité serait peut-être encore plus tronquée, le détail dans les changements plus fins, au point où l'on pourrait se demander si l'espace photographié n'est pas de toutes pièces inventé. Réunies sur un même mur, *Moebius I* et *II* sont encore plus belles.

Tout en rappelant les jeux anciens de *l'enfance retrouvée à volonté* [85], les images-miroirs de l'artiste, à la fois mouvantes et fixes, échappent aux stéréotypes. Elles témoignent non pas d'un passé nostalgique, mais d'un présent virtuel reconfigurant délicatement la cartographie d'un nouvel espace de vie.

J'ai rêvé que je collectionnais des nuages.

Dans le diptyque *Une minute (mont Pinacle)*, Denis Farley photographie l'espace insaisissable des nuages suspendus. Monde de mouvement lent et silencieux, de blancs et de gris perdus dans l'immensité. Être dans les nuages, dans l'imprévisible. Être là tout en étant ailleurs.

Retour sur terre. Les inscriptions numériques 15 : 59 : 00 / 16 : 00 : 00 apparaissant discrètement sur l'une et l'autre des photos rappellent le siècle de la technologie et la vitesse à laquelle les déclics de l'appareil photographique se suivent. Elles nous laissent croire à l'avancée.

Dans *Vous étiez là*, sous une forme inspirée du triptyque, deux photos d'une même salle de lecture d'une ancienne bibliothèque française aujourd'hui disparue encadrent une photo en réflexion d'une des entrées secondaires de la récente Grande Bibliothèque de Montréal. L'angle privilégié par l'artiste photographiant le mur-fenêtres et les rayons de livres de l'ancienne bibliothèque accentue la profondeur des lieux et le point de vue panoramique.

Deux mondes, deux temps, deux façons de concevoir la conservation et la diffusion du savoir. Un corps, celui du photographe, dédoublé, comme le temps, par le jeu d'un verre-miroir. Le regard de l'artiste est-il nostalgique, ironique, interrogateur, architectural ou tout simplement, perplexe, perdu dans le temps présent ?

DENIS FARLEY
Tracy, 1956

Vous étiez là, 2006, impression au jet d'encre, 1/6, 52 x 138 cm

Une minute (mont Pinacle), 2008
Impression au jet d'encre, 2/10, 61 x 94 cm chaque élément

YANN POCREAU
Québec, 1980

Se fueron los curas I (Les dialogues acrobatiques), 2007
2 / 5, épreuve à développement chromogène, 100 x 152 cm

À la recherche d'un lieu inspirant, abandonné, d'une place bien à soi.

Dans une assurance précaire, en forme de V couché, la tête, les omoplates et les bras bien ancrés au sol, le corps se projette dans la direction de la lumière du jour. Nous pensons au jeu d'éclairage dans l'œuvre intitulée *L'artiste* de Serge Tousignant (p. 178). Pensons aussi, dans le dénuement du décor, aux danseurs de la chorégraphe Pina Bausch dont les corps expriment l'espace. L'artiste raconte :

Au séminaire de Huesca, j'ai dû passer là-bas trois semaines à explorer avec mon corps les murs, le sol, les portes, sans même apporter mon appareil photo [...] Prendre position, suivre les traces laissées par la lumière [...] [86].

Image sentie. Cadrage réfléchi. Lumière naturelle. Le lieu comme matériau pensé, transformé, découpé à l'horizontale, redonnant vie à un vieux plancher de bois et deux murs en coin fissurés, peints à hauteur d'homme d'un vert-gris saturé par le temps. Le photographe immobilise le corps dans le trait de lumière qui découpe l'espace en oblique. Il grossit exagérément le grain de la photo. Effet-tableau. Un certain flou s'installe dans le regard. Étrangement, tout en accentuant le vide, la dimension importante de l'image crée un plein, une intimité et invite à la réflexion.

À la recherche d'un monde habitable. Capter la lumière pour en suivre les traces, là où le corps se découvre, s'exprime, configure un nouveau monde.

C'est en présence de l'artiste et de quelques amis complices que nous avons décidé du lieu d'accrochage. L'œuvre est installée dans la bibliothèque à l'étage où le rayon provenant du puits de lumière prolonge en oblique celui dans lequel le corps s'est projeté dans la photo. Comme si tout avait été pensé d'avance, comme si la lumière de la campagne espagnole rejoignait celle d'un paysage québécois. Hasard réfléchi et heureux.

RAYMONDE APRIL
Moncton (Nouveau-Brunswick), 1953

Odalisque, 2006, impression au jet d'encre sur papier Rag, 1/3, 71 x 91,5 cm

Nous ne connaîtrons jamais son histoire, et pourtant elle nous émeut.

Tout a l'air naturel, sans retouches, ou presque. Seule, dans son intimité, une jeune femme est absorbée dans ses pensées. Les temps s'entremêlent. L'image assure sa propre autonomie.

Le titre de la photo, *Odalisque*, surprend, rappelle *La grande odalisque* de 1814 de Jean-Auguste-Dominique Ingres. Il vient ajouter un autre temps, celui de l'histoire de l'art. Deux univers de femmes alors se confondent. L'idée est lancée. Envie de réunir l'odalisque de Raymonde April et celle d'Ingres.

D'un côté, dans un décor exotique inondé de détails précieux, une femme nue pose, s'impose, nous regarde droit dans les yeux, comme si elle nous attendait, comme si elle maîtrisait parfaitement la situation.

De l'autre, dans une pièce dépouillée, un simple sac au sol laissant deviner qu'elle est de passage, une femme à peine dévêtue, à l'abri de tout regard, se définit en elle-même, se perd dans un monde intérieur bien à elle.

Jean-Auguste-Dominique Ingres, *La grande odalisque*, 1814, huile sur toile 91 x 162 cm. Paris, France, Musée du Louvre

Pourquoi le tableau d'Ingres nous laisse-t-il relativement froid alors que la photo de Raymonde April nous attire? Est-ce une question de goût personnel? La photo serait-elle plus «réelle» que la peinture? Peut-être. Chose certaine, Ingres met en scène un jeu de pouvoir et de provocation silencieuse. Le regard de son odalisque nous arrête au seuil de la porte. Le point de vue de Raymonde April est tout autre. Dans le regard fragilisé et silencieux de son odalisque, il n'y a aucun appel, aucun geste, aucun mouvement. Et pourtant, rien n'est figé, ni le regard, ni le temps. Son odalisque nous accueille.

Y a-t-il autre chose? Est-ce une question liée à la qualité de la photographie se permettant d'entremêler l'instantané et la mise en scène discrète? Le magnifique froissement des draps et la pose pleine de grâce de la jeune fille ne relèvent-ils pas d'un souci esthétique? Rien n'est sûr, mais il nous semble que la photographe fait parler deux fois le regard : comme témoin d'un état d'être et comme détenteur d'un secret. L'attirance s'expliquerait alors par l'énigme posée. Quelque chose s'est passé, mais on ne sait quoi. Comme si ce regard nous invitait à recomposer un espace-temps autre, comme si le temps présent était davantage une histoire à venir qu'une histoire du passé et que le premier regard porté sur le sujet photographié se perdait maintenant dans une atmosphère de pensivité et d'ouverture sur un autre monde.

Raymonde April photographie le temps. Le regard qu'elle porte sur le monde ressemblerait à celui de Marcel Proust.

MARIE-MICHELLE DESCHAMPS

Entre paysage et texte

Marie-Michelle Deschamps recopie ligne par ligne, en caractères minuscules, voire illisibles, des traités sur le paysage pour en faire des paysages. Les consignes qu'elle se donne sont strictes : changer de crayon selon le temps qu'il fait (des HB lorsqu'il pleut, des 2H lorsqu'il fait soleil, des F par journée grise, des 2B la nuit) et sauter une ligne lorsqu'elle laisse passer une journée. La longue ligne se transforme en horizon, les colonnes répétées de lignes brèves, en arbres. « Esclavage consenti, paysage qui enracine le mouvement d'écrire, paysage-empreinte », dit-elle, pour créer des formes à partir des mots, inventer des lieux, questionner le sens des sens, s'investir dans son intimité.

Au centre du dessin, Marie-Michelle Deschamps trace vers le bas un espace vide, vide de mots-formes comme si l'espace appartenait à un autre monde. Le vide appelle en fait une autre pièce, un objet-sculpture, représentant le sol du paysage. À partir de photos tirées de magazines du type *National Geographic*, elle découpe de petites lamelles très fines de vert qu'elle colle sur une feuille, une photo-paysage bien sûr, pour constituer une surface de gazon. Sous le carré d'herbe, elle empile enfin des photos-paysages les unes sur les autres, les mouille et les fait sécher en guise de sol ondulant.

En l'absence de tout affrontement, sous le signe de la patience, du geste répété de la main qui dessine-écrit, découpe, plie, colle, Marie-Michelle Deschamps offre aux êtres parlants d'hier, le texte et la photo, une autre manière d'être. Non pas qu'elle les juge sans intérêt. Au contraire, c'est sans doute pour les faire revivre à sa façon qu'elle les réunit ainsi et qu'elle les investit librement d'un nouveau souffle sensible.

Quel est le sujet de ce dessin et de cet objet-sculpture? Cela pourrait être celles et ceux qui les regardent. Le regard en fureté du détective, celui qui fouille pour en arriver à croire que, dans ces arbres, se cache Anne Cauquelin et *L'invention du paysage*. Le regard en plein ciel de l'amoureux de la nature, celui qui retrouve le paysage que la fenêtre arrière de sa maison de campagne découpe à la fin de l'automne. Le regard naïf de celui qui aurait envie d'imiter – cela a l'air si simple –, mais il y a trop de finesse dans le crayon qui se pose et glisse harmonieusement sur la feuille, trop du même geste à répéter inlassablement. Le regard analytique de l'historien, celui qui chercherait à resituer la démarche artistique dans l'évolution des différentes représentations du paysage, ou enfin le regard silencieux de celui qui prend plaisir à s'envelopper de l'intimité du dessin dans son ensemble.

L'art ne s'adresse pas à un groupe ou à une classe, mais à qui veut regarder, penser et sentir.

MARIE-MICHELLE DESCHAMPS
Montréal, 1980

On dit que le temps arrange les choses (diptyque), 2009, graphite sur papier Arches 76 x 53 cm et découpage, collage de revues recyclées, 16 x 24 x 8 cm

L'art et la vie

L'art habite la vie, celle des artistes, la nôtre et celle des sociétés, mais il s'en démarque aussi, comme si une réalité allait à la rencontre de l'autre, la remettait en question, la pénétrait de sensibilité, la transformait sans pour autant la définir ou la préciser.

53 Vocation artistique

SERGE TOUSIGNANT

En dehors de tout sentiment d'idolâtrie, nous aimons croire que l'artiste est authentique et qu'il exprime une sensibilité singulière à partir de ce qu'il vit. Ce n'est qu'une croyance, nous le savons bien. Nul ne peut le démontrer objectivement, mais c'est ainsi que nous ressentons chacune de leurs réponses.

L'artiste ne poursuit aucune démarche allant de la cause à l'effet, n'impose aucun bon goût, ne sert aucune leçon. Par sa manière d'être affecté par le spectacle du monde, il se questionne et se met en jeu. Il est acrobate et ne cesse de reprendre, de se reprendre, de rejouer la vie.

54 L'artiste comme virus du système

Dans les années 1990, l'artiste Félix González-Torres voit sa présence dans le système comme *virus*.

À ce moment-ci, je ne veux pas être en dehors de la structure du pouvoir, je ne veux pas être l'opposition, l'alternative. L'alternative à quoi? Au pouvoir? Non. Je veux du pouvoir. Un pouvoir effectif en fonction du changement. Je veux être comme un virus qui appartient à l'institution. En d'autres mots, l'appareil idéologique se reproduit. C'est ainsi que la culture fonctionne. Alors, si je fonctionne comme virus, comme imposteur, si je réussis à m'infiltrer, je vais toujours me reproduire avec les institutions [87].

Félix González-Torres n'est pas homme de pouvoir. Il ne croit pas que ses œuvres vont changer le monde politique ou économique, mais il affirme toutefois les valeurs auxquelles il croit. Il s'immisce dans la vie.

Dans une certaine mesure, le collectionneur n'a-t-il pas la même possibilité ? À sa manière, ne peut-il pas « intervenir » comme virus ?

PIERRE AYOT
DANIEL OLSON
CATHERINE SYLVAIN
COZIC

Dans un document vidéo intitulé *À ciel ouvert*, Mario Côté filme Alain Fleischer lisant un texte qu'il a écrit sur une photo qu'il a vue dans un musée de l'Holocauste. L'écrivain et artiste décrit l'image de mémoire.

Ce n'est pas le sujet de la photo qui nous touche d'abord, mais la fine intégration du texte au grain de la voix et au souffle de la lecture, la transparence des feuilles sur lesquelles le texte est écrit, le mouvement lent de la caméra qui tourne autour de l'écriture et la musique composée dans les camps venant ponctuer le temps de la projection. Le travail du cinéaste suscite l'imaginaire et appelle tout le corps à réagir.

Nous ne verrons jamais la photo des camps de concentration, elle est en quelque sorte abstraite, et pourtant elle reste gravée en nous. Paradoxe dans la vie des collectionneurs.

L'art interpelle en nous l'individu et l'être social. Le mixage devient source de sensibilisation et de conscientisation.

SERGE TOUSIGNANT

PIERRE AYOT

DANIEL OLSON

CATHERINE SYLVAIN

COZIC

SERGE TOUSIGNANT
Montréal, 1942

L'artiste, 1986, épreuve à développement chromogène
Tirage Ektacolor, 2/2, 127 x 102 cm

Une idée se transforme en dessin-photo

Au hasard d'une visite à la galerie Graff, je consulte le catalogue réalisé en 1992 par le Musée canadien de la photographie contemporaine pour accompagner l'exposition *Serge Tousignant. Parcours photographique*. Je découvre la photo intitulée *L'artiste* à la page 65. C'est un cas de « love at first sight ».

L'image exerce un pouvoir de séduction encore plus grand lorsque je la vois dans sa version originale. Tout me rappelle les qualités exceptionnelles du photographe : la mise en scène dépouillée, le jeu réfléchi de la lumière structurante et l'ombre participant à la construction de l'image.

Cette fois, cependant, le jeu formel est intimement lié à la notion même de la création à laquelle je m'intéresse depuis longtemps. Au même titre que Serge Tousignant se penchant sur sa table de travail fortement éclairée, le saltimbanque, seul, exerce en équilibre précaire son métier, comme s'il était sous les feux de la rampe. Jouer avec des balles, avec la lumière, la couleur, les notes de musique, les mots, les objets. À quelles conditions le jeu devient-il art ?

Dans sa simplicité apparente, comme par magie, l'ombre du saltimbanque en vient à définir le sommet de la montagne abrupte initialement dessinée. L'espace photographique se transforme en une réflexion sur la démarche de l'artiste se prêtant aux interprétations et aux sensibilités les plus diverses.

PIERRE AYOT
Montréal, 1943 - 1995

Madame Hortense, 1990 © Succession Pierre Ayot / SODRAC (2013)
Sculpture, bois, sérigraphie, 85 x 30 x 10 cm

Partage d'une culture

Madame Hortense. Pourquoi ce titre qui fait sourire ? Madame Hortense faisait sans doute partie de l'imaginaire moqueur de Pierre Ayot.

Ici, tout est vrai, tout est faux, tout est sérieux, tout est jeu. Curieux, je regarde la sculpture de près pour tenter de cerner les étapes de production du trompe-l'œil. Pas évident. À partir d'un commentaire d'expert [88], voici ce que j'en comprends.

Pierre Ayot réunit d'abord de vrais objets en plâtre, un buste sectionné sans doute à la scie circulaire, un chapiteau, un socle, des livres et de la corde. Pour la partie supérieure de la sculpture, l'artiste photographie les pièces de l'assemblage sous divers angles de manière à pouvoir choisir un point de vue qu'il reproduira sur papier en photo-sérigraphie. Il maroufle ensuite ces impressions sur support de bois, chantourne les contours et rehausse les pièces à l'acrylique et au crayon. Les livres à la verticale portent sur différents sujets comme le Bauhaus, l'Europe et Pasolini.

Pour la partie inférieure, Pierre Ayot photographie le socle de face. Chacun des côtés des livres qui soutiennent le buste est par ailleurs numérisé et marouflé sur une pièce de bois de l'épaisseur même des livres originaux, un ouvrage sur le *Refus global*, un autre de Jean Baudrillard, *Simulacres et simulation*, ou encore un recueil de poèmes d'Hélène Dorion, *Un visage appuyé contre le monde*. Les livres de bois seront enfin installés en sandwich, à l'horizontale, entre le socle et l'appareillage buste-livres-corde. Vu de face, le trompe-l'œil est saisissant.

Généreuse, peut-être moqueuse, *Madame Hortense* ouvre la porte à différentes interprétations. Dans la mise à plat des livres, certaines proposent une métaphore de la mort de l'auteur [89].

D'autres y voient une façon de chosifier la littérature, de penser la culture comme marchandise à consommer, sans signifié (Baudrillard, dont un des livres est représenté dans la sculpture, voyait le pop art ainsi).

Référence ou simulacre? Serait-ce plutôt référence *et* simulacre[90]? Je ne sais trop, mais pour moi le travail de Pierre Ayot s'inscrit dans les conventions de l'art et de la vie. L'artiste ne cherche pas à opposer «low art» et «high art». *Madame Hortense* abolit la frontière entre grande et petite cultures. La dimension critique ou ironique de l'œuvre ne vise pas la chosification des livres ou la hiérarchisation des objets, mais bien ce que nous en faisons.

Madame Hortense, ce serait alors Pierre Ayot, vous et moi, la tête pleine mais échevelée, chancelante mais se tenant tout de même debout dans la mesure où le tout est plus ou moins bien ficelé. J'ai lu certains de ces «faux» livres. Ils font partie de ma vie et d'une mémoire collective. C'est un peu comme si la sculpture racontait une histoire que je prends plaisir à réentendre et à réinterpréter sous un nouvel éclairage.

L'artiste pop peut à la fois tromper l'œil, sourire et parler vrai.

DANIEL OLSON

L'art n'est pas un souci formel, c'est une façon d'aller vers l'autre.

Mise à part une vidéo présentée à l'exposition *Les intrus* au Musée national des beaux-arts du Québec à l'été 2008, nous ne connaissions rien de cet artiste au moment où nous avons acquis cette œuvre.

Imprégnée d'un certain idéalisme, l'image est à la fois familière et étrangère, banale et mystérieuse. De jeunes camarades de classe aux habits différents de ceux que nous portions enfants sortent d'une école à l'architecture d'une autre époque. Contrastant avec le caractère relativement neutre des personnages, au bas de la photo, l'artiste a écrit « Artforum 2003 » suivi du nom de neuf acteurs du milieu des arts visuels du Québec [91], incluant le sien, comme si c'était eux, plus jeunes, qui étaient passés par là.

Une fois rentrés à la maison, nous avons communiqué avec l'artiste par courriel pour lui poser quelques questions. Voici ce qu'il nous a répondu.

Merci de votre message, et surtout d'avoir acheté mon œuvre. Je dois tout d'abord expliquer que l'image a été volée, c'est-à-dire que l'image se trouvait sur un ancien billet allemand de « zwanzig Marken ». J'avais gardé le billet après un voyage à Weimar, fait lors d'un séjour à Paris en 1999 (dans le cadre du studio du Conseil des arts du Canada). Je ne suis pas arrivé à le faire changer avant l'introduction de l'euro. En 2003, j'ai fait partie d'une présentation à Artforum Berlin organisée par Optica – vous connaissez probablement le centre ainsi que la plupart du monde mentionné dans la vignette que j'ai ajoutée en dessous de l'image reproduite. Toutes les personnes mentionnées étaient présentes à Artforum. Il y en avait même quelques autres, mais pour les neuf personnages dans l'image j'ai mis le nom de ceux que je connaissais le mieux.

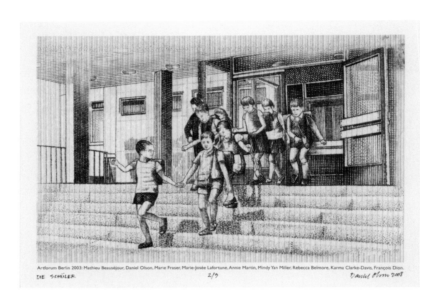

Artforum Berlin 2003: Mathieu Beauséjour, Daniel Olson, Marie Fraser, Marie-Josée Lafortune, Annie Martin, Mindy Yan Miller, Rebecca Belmore, Karma Clarke-Davis, François Dion.

DIE SCHÜLER 2/9 Daniel Olson 2008

DANIEL OLSON
Los Angeles (Californie), 1955

Die Schüler, 2008, impression numérique au jet d'encre, 2 / 9, 22 x 32 cm

Comme ça, c'est une sorte de portrait de groupe, mais pas du tout vrai. La démarche est empruntée à Marcel Duchamp qui s'est quelques fois servi d'images trouvées alors qu'on lui demandait un autoportrait pour un catalogue. J'espère que ces renseignements vous seront utiles ou intéressants. Si jamais vous voulez me poser d'autres questions, n'hésitez pas à m'écrire.
Cordialement,
Daniel

L'art, pour Daniel Olson, n'est pas une question de formes mais de rapport au monde. Monde de l'histoire de l'art et vie de tous les jours. D'un vieux billet de banque périmé, il invente un dialogue avec Marcel Duchamp et les amis-artistes qu'il côtoie à Berlin. Le change matériel du billet de banque n'est plus, mais l'échange social reste comme point de départ, comme lien et comme aboutissement.

CATHERINE SYLVAIN
Québec, 1976

Se fondre dans la masse, 2008, sculpture en porcelaine
18 x 24 x 6 cm approx. (2 éléments)

CATHERINE SYLVAIN

Regards sur la société

Nous avons découvert les sculptures de Catherine Sylvain
à l'exposition *Petites détresses humaines* présentée au Centre
Circa en 2004. Les visiteurs étaient invités à monter sur un
escabeau et à entrer la tête dans le trou d'un faux plafond pour
y découvrir des centaines de petites figurines de porcelaine
que l'artiste avait déposées ici et là, debout, assises, couchées,
sans lien apparent. Il y avait deux trous, de sorte qu'un visiteur
pouvait également voir la tête d'un autre visiteur.

L'effet était à la fois saisissant et étrange. Comme si l'artiste
nous réservait non seulement le soin de raconter l'histoire
et d'inventer des liens entre ces personnages plus ou moins
différenciés, mais aussi celui de voir l'autre dans la même
situation.

Les deux sculptures que nous avons acquises quelques années
plus tard sont, elles aussi, de porcelaine dépolie, couleur gris
clair, très petites et très fines. Ici, les corps asexués sont entassés,
couchés les uns sur les autres. J'ai envie de les séparer, pour
mieux voir chacun des corps. Jeu d'enfant ou tragédie ? L'artiste
a intitulé l'œuvre *Se fondre dans la masse*.

Se fondre : s'intégrer, disparaître, se glisser dans l'autre.
Masse : substance perçue comme unité, dont on ne considère
pas la forme. Comme si la sculpture retournait à la matière.

Masse populaire, comme dans culture de masse.

Regard lucide sur la société et le phénomène d'uniformisation.
Minuscules, les figurines nous invitent à réévaluer notre propre
rapport au monde.

COZIC
Monic Brassard, Nicolet, 1944
Yvon Cozic, Saint-Servan, France, 1942

Pueblos, 1998 © Cozic / SODRAC (2013)
Sculptures en bois, vinyle et aluminium
17 x 54 x 40 cm chaque élément

Odalisque, 2010 © Cozic / SODRAC (2013)
Sculpture en bois, 24 x 48 x 4 cm

Les Cozic sont deux. Monique et Yvon travaillent en symbiose depuis les années 1960. Ils affectionnent les matériaux humbles et recyclés.

À la galerie Graff, en 1998, la série des douze sculptures intitulée *Pueblos* était présentée au sol, comme s'il s'agissait de petites habitations semblables tout en se démarquant fortement à leur base par des surfaces de vinyle aux couleurs très vives. Nous avons été tout de suite séduits et avons acquis deux pièces.

Sous le signe d'une intuition réfléchie, par leur structure même, les formes dépouillées de *Pueblos* rappellent parfois les œuvres de certains constructivistes russes des années 1920[92]. Elles respirent la fraîcheur et l'ingéniosité, le plaisir d'occuper un même espace tout en se donnant l'air de pouvoir s'envoler.

La sculpture *Odalisque* de 2010 a été acquise dans le prolongement de deux expositions, l'une à la galerie Graff intitulée *Code couronne – Lire et écrire la couleur*, l'autre à Expression, Centre d'exposition de Saint-Hyacinthe sous le titre *Cozic, l'art c'est faire du bruit en silence*, où l'on invitait les regardeurs à déchiffrer les mots de chaque pièce à partir d'un alphabet-couleurs inventé par les deux artistes. D'un côté de la sculpture, on peut déchiffrer les lettres *u* et *n*, de l'autre *n* et *u*.

Plus de dix ans se sont écoulés entre l'exposition de *Pueblos* et celle de *Code couronne*. Les deux expositions sont très différentes sur le plan formel, mais une même sensibilité, un même souffle ludique et un même désir de signifier l'art dans la rencontre de l'autre s'en dégagent. Aux antipodes des idées reçues, passionnément et sans heurts, les Cozic expérimentent des manières de vivre ensemble, une culture au quotidien, «un monde où il n'y aurait que des différences, en sorte que se différencier ne serait plus s'exclure[93]».

La maison de la collection

La maison comme lieu de rencontre et de l'intime. Contrairement au privé qui clôture et enferme, l'intime s'épanouit auprès de l'autre.

La collection comme paysage qui s'ouvre à perte de vue sur le monde.

Être ici et là, entre deux.

56 Les premières pensées, les premiers croquis

Hiver 2002. Est-ce l'âge, les contraintes de la ville, le besoin de nouveaux espaces pour la collection, est-ce un besoin de se mettre à l'abri des vents de toutes sortes – c'est peut-être tout cela à la fois –, M et moi décidons de nous faire construire une maison de campagne aux *Abouts*, des bouts de terres non cultivables que M avait reçus en héritage de ses parents maraîchers.

Nous n'avions ni photo, ni plan préconçu à remettre à l'architecte Pierre Thibault lorsque nous l'avons rencontré la première fois. Nous avons d'abord décrit les lieux et exprimé l'importance que nous accordions à la lumière, à la nature et à l'intégration de la maison au paysage. Nous lui avons ensuite fait part de notre désir de mieux vivre avec la collection et avons présenté des artistes contemporains dont le travail était pour nous intimement lié à des questions d'espace auxquelles nous étions sensibles : Donald Judd et la notion concrète d'œuvre-espace, Ellsworth Kelly et la création de formes-couleur et Carlo Scarpa pour l'importance de la lumière naturelle et la dynamisation des objets d'art dans l'espace et le temps.

Nous avons beaucoup échangé avec Pierre dans les deux
années qui suivirent cette rencontre, parlé d'art et d'architec-
ture, de la conception de la maison, de nos vies au quotidien,
de tout et de rien. Nous avons appris en quelque sorte à mieux
nous connaître. Si nous tentions aujourd'hui de témoigner
de la réflexion initiale sur le lieu d'habitation de la collection,
nous rappellerions Donald Judd et Carlo Scarpa, mais nous
inviterions d'abord l'artiste Louise Bourgeois.

Dans leur dépouillement, les croquis de l'architecte traduisent
merveilleusement bien nos échanges.

Aquarelle tirée du carnet de croquis de l'architecte Pierre Thibault

Le thème de la maison est omniprésent dans l'œuvre de Louise Bourgeois. Nous sommes particulièrement sensibles à l'un de ses dessins intitulé *Femme Maison* (1947-1990). Voici ce qu'elle en dit.

I consider this perfect... it brings the personal together with the environment... it is a symbiosis of one with the universe... it is a kind of acceptance. The figure is serene it doesn't mind. There is a sexual loneliness. She is dignified but she is alone, she has no companion. The little hand is trying to call for help. She is not sexual at all. Her head does not know she is naked. She has no hair or bosom... they are occupied by work [94].

Les notions de maison, de travail et de femme s'entremêlent pour former une seule réalité, un corps-maison. En dehors de toute volonté de paraître, tout en faisant appel à l'autre, le lieu d'habitation de Louise Bourgeois se définit comme manière d'être à l'espace dans la dignité et la simplicité.

Malgré l'esprit de solitude, une fraîcheur et un côté bon enfant se dégagent du dessin. Tout n'est pas noir. Nomade, le corps-maison cherche à vivre en symbiose avec le monde. Il porte en lui un désir, une douceur, un espoir qui reste à découvrir.

Louise Bourgeois, *Femme Maison* (détail), 1947-1990
Photogravure sur papier, 47,6 x 32,3 cm
Photo : Christopher Burke © The Easton Foundation / SODRAC, Montréal / VAGA, New York (2013)

Nous avons découvert le travail de Carlo Scarpa lors d'une exposition au Centre canadien d'architecture en 1999. Les maquettes nous ont tout de suite séduits. Dans le jeu d'intégration des formes à l'espace de vie et dans leur simplicité réfléchie, ce sont à nos yeux des œuvres d'art.

Désireux de mieux connaître le travail de l'architecte, nous nous sommes rendus à Vérone deux ans plus tard pour visiter le Musée de Castelvecchio, château fortifié du 14e siècle reconverti en musée entre 1924 et 1926, que Carlo Scarpa a transformé radicalement mais lentement de 1958 à 1973. La visite est inoubliable.

Musée de Castelvecchio de Vérone, Italie du Nord

Scarpa intervient dans le trop pour produire un effet de vide. L'exemple le plus remarquable est l'emplacement de la statue de Cangrande della Scala, seul souverain de Vérone de 1311 à 1329 et protecteur du poète Dante. Sur une période de près de trois ans (1961-1964), Scarpa démolit et reconstruit. Il opère une séparation entre deux ailes du musée et, dans le vide créé, dépose la statue équestre sur une passerelle en porte-à-faux en la tournant vers l'intérieur du musée. L'effet est saisissant. Vue d'en haut et d'en bas, la statue devient le point de rencontre de plusieurs parcours du musée. Le présent dialogue avec les différentes strates de l'histoire.

Scarpa ne s'arrête pas à la structure d'ensemble. Il perce des ouvertures en haut et en coin de mur de manière à ce que la lumière extérieure éclaire directement les œuvres. Il intervient dans l'aménagement des salles d'exposition, s'attarde à la qualité des surfaces, des couleurs et des textures. Les œuvres d'art auront ainsi un domicile bien à elles.

59 Coup de cœur Donald Judd : l'objet d'art et l'espace
 ne font qu'un

Donald Judd aurait sans doute aimé le travail de Carlo Scarpa
à Vérone, même s'il a longtemps revendiqué une signature
américaine supérieure à l'art européen enlisé, disait-il, dans les
conventions et l'histoire.

Nous avons d'abord été séduits par les « stacks » des années
1960 dans leurs jeux d'horizontalité et de verticalité : une suite
de rectangles (habituellement 10 mais pas toujours) accrochés
au mur l'un au-dessus de l'autre, à des intervalles égaux à la
hauteur de chaque rectangle, tout en tenant compte des espaces
entre le plancher et le plafond. Art concret. L'expression colle
bien à Donald Judd.

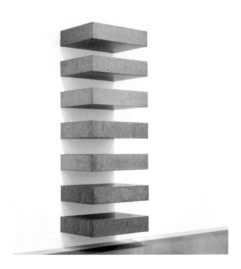

Donald Judd, *Untitled*, 1965 © Donald Judd Foundation / SODRAC, Montréal / VAGA, New York (2013)
Acier inoxydable, 23 x 101,6 x 76,2 cm (7 éléments). Suède, Stockholm, Moderna Musset

À certains égards, son travail s'apparente à celui de l'architecte. La peinture sous forme de tableau et la sculpture comme objet l'intéressent peu. On le dit habituellement sculpteur, mais il serait plutôt créateur d'espaces. La sculpture de Judd est non seulement conçue dans un espace spécifique mais comme espace.

L'artiste n'aime ni la galerie ni le musée, peu respectueux, dit-il, de son art-espace. Il achète alors de vieux et grands bâtiments à l'abandon pour y exposer en permanence ses œuvres et celles de ses amis. Comme de nombreux artistes, il est aussi collectionneur. Il vit avec l'art dans les lieux qu'il a conçus.

Pour nous, le domicile de la collection, c'est Louise Bourgeois, Carlo Scarpa et Donald Judd réunis. Emprunter à Louise Bourgeois l'idée d'une maison axée non sur « le look » mais sur une manière d'habiter le monde, de s'y retrouver. De Carlo Scarpa, faire sienne l'importance de la lumière naturelle et l'idée de la maison qui, tout en s'imprégnant du paysage, saurait être l'expression de notre temps. Concrétiser enfin la notion de Donald Judd d'œuvre / espace à vivre au quotidien, chez soi.

60 Ni musée, ni décor

On associe parfois la maison du collectionneur à un petit musée. Notre intention est tout autre.

Le musée occupe des espaces publics importants, conçus en fonction d'objectifs muséaux. Évaluées par des experts, les œuvres sont consacrées et exposées, en attente d'être contemplées. À la maison, les œuvres ne jouent aucun rôle contemplatif ou décoratif au sens d'agréable, accessoire, gratuit, peu important. Sous le signe de l'ouverture, elles expriment une multiplicité d'expériences à partager au rythme de leur singularité.

Été 2004. Après deux ans de réflexion, la charpente enfin s'élève. Des idées et des rêves, ceux de l'architecte et des nôtres réunis, nous passons au plaisir de toucher et de sentir le bois, de nous engager dans une complicité parfaite avec l'entrepreneur Réjean Désilets, de voir les matériaux se transformer en espaces et le paysage s'adapter aux nouveaux venus. Tout va trop vite. On voudrait revivre l'aventure au ralenti pour mieux la savourer. Il ne peut cependant y avoir de véritable nostalgie, car une autre belle histoire commence.

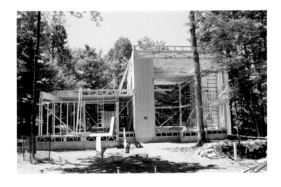

La maison « les Abouts », chantier de construction, été 2004

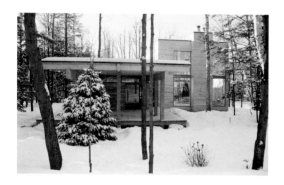

62 Au milieu des choses

La maison est posée là, naturellement, à l'extrémité d'une presqu'île, entourée d'une rivière et d'un boisé, comme si elle faisait depuis longtemps partie du paysage. Une cinquantaine de fenêtres découpent la nature à la verticale, à l'horizontale, en panoramique, alors que tout autant d'œuvres d'art habitent l'espace intérieur. Il arrive que le regard remette en question la notion même d'intérieur-extérieur, comme si la nature, l'architecture et les œuvres participaient à la manifestation d'une même ouverture nous invitant à déambuler au milieu des choses, au milieu des autres, là où il n'y a ni véritable ligne de démarcation, ni début, ni fin, là où nos vies se jouent en devenirs de toutes sortes.

La maison « les Abouts », hiver 2005

En l'absence de conclusion

Les mots paraissent souvent réducteurs lorsqu'il s'agit d'exprimer une passion, mais ils permettent néanmoins de partager le paysage que nous habitons, de le repenser et de constater à quel point de simple passe-temps les œuvres d'art se sont posées au cœur de la maison et de nos vies.

Le monde de l'art n'est pas clos. À lui seul, l'objet n'est pas seulement une fin en soi. Son intérêt réside aussi dans le parcours qu'il trace et dans la pensée qu'il ouvre. Il est partage d'un geste, d'une matière transformée faisant corps avec les lieux qu'il habite et la vie à laquelle il s'intègre. Dans cet esprit, nous n'en sommes aucunement au « je suis ce que j'ai ». De l'expression *entre avoir et être*, le mot *entre* est peut-être le plus important. Entre le connu et l'inconnu, l'avoir se définit non dans l'accumulation d'objets, mais comme rampe de lancement à partir de laquelle l'être se passionne du travail de l'autre, pense autrement, fait comme si, comme s'il y avait d'autres vies à inventer.

Par la force du temps, notre regard n'est plus vraiment le même. Il n'est entouré d'aucune aura, d'aucune idée de transcendance, d'aucun désir d'analyser le Beau. Il choisit plutôt de regarder attentivement, de questionner la fragilité et l'authenticité des parcours artistiques avec tout ce que cela peut comporter d'enchantement et de désenchantement.

Se manifestant sous une multiplicité de formes singulières et infinies comme corps fragmenté et espaces de liberté, la collection n'a pas de logique, mais elle a bien un sens ou plutôt des sens se nouant les uns aux autres. Elle est ici, grandissant en nous, dans notre intimité, tout en nous déstabilisant et nous projetant ailleurs. Elle est là, en dehors de nous, affirmant la sensibilité et l'état d'esprit d'un lieu et d'une société.

La question initiale «Qu'est-ce que ce sera demain?» n'a plus vraiment la même portée. Plus que jamais, l'art emprunte les formes les plus variées, les plus surprenantes, les plus éloignées d'un soi-disant idéal classique. La diversification des pratiques ne gêne plus. Au contraire, en l'absence d'idées et d'images imposées, l'éclatement et l'ouverture nous attirent, comme si la collection et l'art contemporain en appelaient ainsi et qu'ils nous invitaient à poser des questions et à découvrir de nouvelles manières de voir, de ressentir, de comprendre et de vivre.

Histoire à suivre.

1 Paroles de la chanson *Within You Without You* de George Harrison. Traduction : « Essaie de comprendre que tout est en toi, personne d'autre ne peut te faire changer / Et de voir que tu es vraiment très petit et que la vie coule en toi et sans toi. »

2 Première œuvre de jeunesse de Dante Alighieri écrite de 1292 à 1293.

3 Walter Berlutti, *Robert Wolfe*, Montréal, Éditions Galerie Graff, 1998, p. 24.

4 *Ibid.*, p. 23.

5 Roland Barthes, « La chambre claire », *Œuvres complètes*, V, Paris, Éditions du Seuil, 1995, p. 809.

6 Angelo Schwarz et Guy Mandery, « Le Photographe », dans *ibid.*, p. 934.

7 Lori Pauli, *Utopies / Dystopies / Geoffrey James*, Ottawa, Musée des beaux-arts du Canada, 2008, p. 25.

8 Geoffrey James, *Geoffrey James : La Campagna romana*, postface, Montréal, Éditions Galerie René Blouin, 1991.

9 Nous ne connaissions pas vraiment l'artiste Chih-Chien Wang lorsque nous avons vu la photo *Cut Orange* pour la première fois à la galerie Thérèse Dion. Devinant bien notre intérêt, avec son enthousiasme et sa vivacité légendaires, Thérèse nous montra toutes les photos qu'elle avait de l'artiste. Malheureusement, ce fut trop. Nous ne comprenions plus rien. La série des autoportraits représentant l'artiste torse nu comme s'il avait été fouetté nous figeait. Nous avons alors préféré attendre. Les mois passèrent. À chaque visite à la galerie, nous jetions un coup d'œil du côté de l'orange, mais nous n'arrivions pas à nous décider. Et puis, un jour, trop tôt, Thérèse est décédée. L'orange de Chih-Chien Wang s'est retrouvée peu après chez le galeriste Pierre-François Ouellette de qui nous l'avons acquise, lui rappelant qu'il devait cette vente à Thérèse. Merci Thérèse. Tu nous manques.

10 Hubert Damisch, *La dénivelée. À l'épreuve de la photographie*, Paris, Éditions du Seuil, 2001, p. 20.

11 Tiré du catalogue de l'exposition du Musée d'art contemporain de Montréal, *L'œil du collectionneur*, à l'automne 1996. Conservatrices de l'exposition : Paulette Gagnon et Yolande Racine. Repris par Bernard Lamarche dans *Le Devoir* du samedi 19 octobre 1996.

12 Traduction : « Vous n'avez pas à être un Rockefeller pour collectionner de l'art. » Voir le site Internet vogel5050.org, consulté le 25 mars 2012.

13 Louisa Buck et Judith Greer, *Owning Art: The Contemporary Art Collector's Handbook*, Londres, Cultureshock Media, 2006, p. 38.

14 Gérard Wajcman, « Intime collection », *L'intime, le collectionneur derrière la porte*, Paris, Fage et La maison rouge, 2004, p. 25.

15 Roland Barthes, *Œuvres complètes, op. cit.*, p. 446. L'énoncé de Barthes, tiré de la *Leçon inaugurale*, présentée au Collège de France en 1977, se lit comme suit : « Sapientia : nul pouvoir, un peu de savoir, un peu de sagesse et le plus de saveur possible. » Les expressions *savoir* et *saveur* se prêtent bien aux notions de *goût* et de *corps* chères à Roland Barthes, mais je me permets ici de les remplacer par le mot *connaissances* en raison de sa valeur inchoative et le mot *plaisir* qui s'accorde mieux à l'univers du collectionneur.

16 Notion empruntée à Julia Kristeva.

17 Milan Kundera, *L'insoutenable légèreté de l'être*, Bibliothèque de la Pléiade, Paris, Éditions Gallimard, 2011, p. 1382.

18 Maurice Blanchot, *L'entretien infini*, Paris, Éditions Gallimard, 1969, p. 499.

19 Emprunt au titre du livre d'André Beaudet, *Fernand Leduc / Vers les îles de lumière / Écrits (1942-1980)*, Montréal, Éditions Hurtubise HMH, 1981. L'énoncé «îles de lumière» est de Fernand Leduc.

20 René Viau, «Fernand Leduc : du Refus global aux Microchromies», *Le Devoir*, 26 mars 2007.

21 *Ibid.*

22 Les expressions en italique sont tirées des écrits de Fernand Leduc qu'on retrouve dans le livre d'André Beaudet.

23 L'expression est de Roland Barthes définissant le moderne.

24 Nathalie Heinich, *L'élite artiste, Excellence et singularité en régime démocratique*, Paris, Éditions Gallimard, 2005. Voir en particulier la première partie du livre intitulée «Singularité : la vocation de l'excentricité».

25 Christine Redfern, «Long Drop : les peintures de Dil Hildebrand», entretien avec Christine Redfern, *Anteism*, 2010, p. 47.

26 Traduit de l'anglais. Site Internet du concours international de photographie *Hey Hot Shot!*, un projet de Jen Bekman. Jessica Eaton a été lauréate de ce concours en 2009; www.jenbekmanprojects.com/.../jessica-eaton.htm, consulté le 30 avril 2012. *My photographic practice is experimental. I draw inspiration for projects from many places, but more common than not there is a reference to photography itself within the works or the processes... I plan my projects extensively, but treat them as experiments, a never ending series of tests. Each time I shoot, the results influence the next step. I often like to leave a lot of space for accidents to happen and am most satisfied with the work when it takes on a life of its own. I want to make photographs that surprise me, that teach me something, that seem a little like I didn't even make them despite the effort. I want to make photographs that compel one to keep looking.*

27 Ce texte a été produit dans le prolongement de la lecture du livre de Jacques Rancière, *Le spectateur émancipé*, Paris, Éditions La fabrique, 2008, en particulier le dernier chapitre intitulé «L'image pensive», p. 115-140.

28 Il s'agit du tableau *Portrait d'un gentilhomme* du peintre hollandais Bartholomeus Van der Helst (1613-1670).

29 L'idée du tableau vivant perçu comme découpage entre les arts du mouvement et les arts de la pose a fait l'objet d'une journée d'étude intitulée *Tableau vivant, image arrêtée*, tenue le 26 mars 2009 au laboratoire pluridisciplinaire de l'Université de Toulouse 2, Lettres, Langages et Arts (LLA).

30 L'expression est de Georges Didi-Huberman, «Atlas de l'impossible. Warburg, Borges, Deleuze, Foucault», dans *Foucault*, Paris, Les Cahiers de L'Herne, n° 95, 2011, p. 252.

31 Peintre français, 1791-1824. *Le Radeau de la Méduse* est présenté au musée du Louvre en 1819. L'œuvre est aujourd'hui rattachée au département des peintures du Louvre.

32 Raphaëlle de Groot, texte de l'étiquette «Poids des objets – Port de tête» de l'exposition collective *Artiste-modèle*, Galerie Graff, Montréal, octobre 2010.

33 Italo Calvino, *Leçons américaines, Aide-mémoire pour le prochain millénaire*, Paris, Éditions Gallimard, 1989, p. 89. La phrase est tirée du fragment suivant : «J'aimerais, quant à moi, rassembler une collection de récits tenant en une seule phrase, voire en une seule ligne si possible. Mais je n'en ai trouvé aucun, à ce jour, qui surpasse celui de l'écrivain guatémaltèque Augusto Monterroso : "Cuando desperto, el dinosario todavía estaba allí".»

34 *Jana Sterbak*, catalogue publié par Actes Sud / Carré d'art, 2006, p. 19.

35 L'expression est de l'artiste.

36 Jean Baudrillard et Jean Nouvel, *Les objets singuliers*, Paris, Éditions Calmann-Lévy, 2000, p 118.

37 Jennifer Allen, «Care for Hire», dans *Right About Now: Art and Theory since the 1990s*, Amsterdam, Valiz, 2007, p. 144-145.

38 Johanne Lamoureux, *L'art insituable*, collection LIEUdit, Montréal, Centre de diffusion 3D, 2001, p. 59.

39 Commissaire : François-Marc Gagnon.

40 Les Cent jours et les Mois de la Photo à Montréal fondés respectivement par Claude Gosselin et Marcel Blouin.

41 Bernd et Hilla Becker, Joseph Beuys, Louise Bourgeois, John Chamberlain, Hanne Darboven, Walter De Maria, Dan Flavin, Michael Heizer, Robert Irwin, Donald Judd, On Kawara, Imi Knoebel, Sol Lewitt, Agnes Martin, Bruce Nauman, Blinky Palermo, Gerhard Richter, Robert Ryman, Fred Sandback, Richard Serra, Robert Smithson, Andy Warhol, Lawrence Weiner et Robert Whitman.

42 Idée originale et direction : Line Ouellet; commissaire : Mélanie Boucher.

43 Commissaire général : Bernard Ceysson. Commissaires : Bernard Blistène, Catherine David, Alfred Pacquement et Christine Van Assche.

44 Commissaires : Madeleine Forcier et Gilles Daigneault. Cent deux estampes contemporaines réalisées par quarante-deux artistes canadiens, américains et européens de 1985 à 1994, dans trois lieux d'exposition différents. Les artistes exposés sont Baldessari, Bourgeois, Cage, Clemente, Kruger, Paladino, Rauschenberg, Smith, Serra, Schnabel, Stella auxquels se mêlent les Canadiens Ayot, Bougie, Derouin, Gaucher, General Idea, Goodwin, Lavoie, Massey, Rabinovitch et Wolfe.

45 Commissaire : Kirk Varnedoe.

46 Concepteur de l'exposition : Mattijs Visser, avec la collaboration d'Axel Vervoordt. Organisateurs : Jean-Hubert Martin et Giandomenico Romanelli. Designer : Daniella Ferretti.

47 Commissaire : Gilles Godmer.

48 Commissaires : Éric de Chassey et Rémi Labrusse.

49 Exposition itinérante présentée initialement au Centre Georges-Pompidou en 2001; commissaires : Alfred Pacquement, Christine Macel et Catherine Lampert.

50 Plaquette distribuée lors de l'exposition.

51 Commissaires : Paula Aisemberg, Antoine de Galbert et Gérard Wajcman.

52 Commissaires : Marie-Laure Bernadac, Jonas Storsve, et Frances Morris pour le Tate Modern.

53 Louise Bourgeois, citée dans le catalogue de l'exposition du Centre Georges-Pompidou, p. 22.

54 Commissaires : Josée Bélisle, Paulette Gagnon, Mark Lanctôt et Pierre Landry.

55 L'expression est de Josée Bélisle, dans le catalogue de la Triennale québécoise du Musée d'art contemporain, Montréal, 2008, p. 21.

56 Commissaires : Achim Borchart-Hume, Kerryn Greenberg, Cliff Lauson, et Sumi Hayashi du Kawamura Memorial Museum of Art.

57 Commissaire : Eugen Blume; catalogue sous le titre *Live or Die*, édité par la Friedrich Christian Flick Collection.

58 Charles Baudelaire, «Salon de 1846», *Œuvres complètes*, Paris, Éditions Robert Laffont, 1980, p. 640.

59 *Ibid.*, p. 641.

60 *Ibid.*, p. 724.

61 Nathalie Heinich, *Le triple jeu de l'art contemporain*, Paris, Les Éditions de Minuit, 1998, p. 268.

62 Traduction : «Le message, dans son ensemble, était "Nous sommes ici pour brasser des affaires" et non "Qu'est-ce que tout cela veut dire ?"», *New York Times*, 6 décembre 2011, p. 1.

63 Brian O'Doherty, *White Cube. L'espace de la galerie et son idéologie*, collection Lectures Maison Rouge, Zurich, JRP/Ringier, 2008, p. 146.

64 Rapporté par Julian Barnes commentant le livre d'Alex Danchev, *Cézanne, A Life*, aux éditions Profile, dans le *Times Literary Supplement*, nᵒˢ 5725/5726, du 21 au 28 décembre 2012, p. 3.

65 Patricia Signorile, *Paul Valéry, philosophe de l'art*, Paris, Librairie philosophique J. Vrin, 1993, p. 219.

66 Traduction : «Penser avec les sens, sentir avec la tête, l'art au temps présent.»

67 Robert Browning dans *Andrea del Sarto*, 1855, repris par Mies van der Rohe.

68 Patricia Signorile, *op. cit.*, p. 127.

69 Entretien de Normand Biron avec Milan Kundera, revue *Liberté*, 1979, vol. 1, n° 1, p. 19.

70 Roland Barthes, «Sollers écrivain», *Œuvres complètes*, V, Éditions du Seuil, 1995 p. 614. Commenté dans le très beau livre de Claude Coste, *Roland Barthes moraliste*, Paris, Presses universitaires Septentrion, 1998, p. 252.

71 Proposé par Caroline Bergeron.

72 L'expression est de l'artiste.

73 Jean-Marie Schaeffer analyse la notion de fiction ludique dans un article intitulé «De l'imagination à la fiction», dans *Vox-Poetica*; www.vox-poetica.org/t/articles/schaeffer.html, consulté le 10 avril 2011.

74 L'expression est de Marc Le Bot, dans *Paul Klee*, Paris, Maeght, 1992, p. 37.

75 Dès les années 1950, dans une démarche inverse, Morton Feldman passe de la musique à la peinture, «cherche les moyens de détruire la continuité musicale traditionnelle, de libérer les sons et s'intéresse aux arts plastiques, en particulier à l'école de New York». *Dictionnaire de la musique*, Larousse.

76 L'expression est de Deleuze et Guattari, dans *Mille plateaux*, Paris, Les Éditions de Minuit, 1980.

77 Laurier Lacroix, *Pierre Dorion*, Galerie d'art du centre culturel de l'Université de Sherbrooke, 2002, p. 35.

78 «L'histoire de l'art constitue un répertoire de formes, de postures, d'images, une boîte à outils dans laquelle chaque artiste est appelé à puiser, une ressource partagée que chacun utilise librement selon ses besoins personnels.» Nicolas Bourriaud, *The Radicant*, New York, Lukas & Sternberg, 2009, p. 167. Traduction libre.

79 Marie-Ève Beaupré, «Faire image (du faire)», *Stéphane La Rue – Retracer la peinture*, commissaires Louise Déry et Marie-Ève Beaupré, Galerie de l'UQAM et Musée national des beaux-arts du Québec, 2008, p. 38.

80 Jean-Émile Verdier, «Stéphane La Rue – La responsabilité de peindre», *Vie des Arts*, n° 218, 2010, p. 59.

81 Marie Fraser, «Filmer l'espace, ou l'idée d'un cinéma abstrait», *Pascal Grandmaison, Half of the Darkness*, ouvrage publié à l'occasion de l'exposition de l'artiste en 2011 au Casino Luxembourg, Forum d'art contemporain, en coproduction avec les galeries Jack Shainman de New York, René Blouin de Montréal et Jessica Bradley Art + Projects de Toronto, Casino Luxembourg – Forum d'art contemporain, 2011, p. 268.

82 Béatrice Josse, interview avec l'artiste, *ibid.*, p. 272.

83 L'expression est de Roland Barthes.

84 Note Wikipédia.

85 L'expression est de Baudelaire.

86 Karine Denault, «Yann Pocreau en dialogue avec la lumière», *Ovni*, avril 2010, p. 25.

87 Joseph Kosuth, « A Conversation with Felix Gonzalez-Torres », *Felix Gonzalez-Torres*, dir. Julie Ault, Londres, Steidldangin Publishers, 2006, p. 349. *At this point I do not want to be outside the structure of power, I do not want to be the opposition, the alternative. Alternative to what? To power? No. I want to have power. It's effective in terms of change. I want to be like a virus that belongs to the institution. All the ideologic apparatuses are, in other words, replicating themselves, because that's the way the culture works. So if I function as a virus, an imposter, an infiltrator, I will always replicate myself together with those institutions.*

88 Je remercie Madeleine Forcier de la galerie Graff de m'avoir fourni une description des différentes étapes de production de la sculpture.

89 Rose-Marie Arbour, *Le monument sans ombre*, Montréal, Éditions Galerie Graff, 1993, p. 14.

90 Idée empruntée à Hal Foster, dans *Le retour du réel*, collection Essais, Bruxelles, La lettre volée, 2005, p. 164.

91 Dans l'ordre de présentation sur l'image : Mathieu Beauséjour, Daniel Olson, Marie Fraser, Marie-Josée Lafortune, Annie Martin, Mindy Yan Miller, Rebecca Belmore, Karma Clark-Davis et François Dion.

92 Nous pensons aux œuvres d'El Lissitzky, de Gustav Klutsis ou d'Ilya Chashnik présentées au Guggenheim Museum de New York en 1992 dans le cadre de l'exposition *The Great Utopia: The Russian and Soviet Avant-Garde, 1915-1932*.

93 Roland Barthes, *Roland Barthes par Roland Barthes*, Paris, Éditions du Seuil, 1975, p. 88.

94 *The Prints of Louise Bourgeois*, New York, MOMA, 1994, p. 148. *Ce dessin est pour moi parfait... il réunit l'intimité et l'environnement... c'est une symbiose de la personne et de l'univers... c'est une forme d'acceptation. La figure est sereine, cela lui importe peu. Il y a une solitude sexuelle. Elle est digne mais seule, elle n'a pas de compagnon. La petite main appelle à l'aide. Elle n'est pas du tout sexuelle. Sa tête ne sait pas qu'elle est nue. Elle n'a ni cheveux ni seins... ils sont occupés à travailler.*

AUTEURS ET LIVRES COMPLICES

Sélection

Barthes, Roland, *Œuvres complètes*, Paris,
Éditions du Seuil, 1994.

Bourriaud, Nicolas, *Esthétique relationnelle*, Dijon,
Les presses du réel, 2001.

Cauquelin, Anne, *Petit traité d'art contemporain*, Paris,
Éditions du Seuil, 1996.

Cauquelin, Anne, *À l'angle des mondes possibles*, Paris,
Presses universitaires de France, 2010.

Cometti, Jean-Pierre, *Art, représentation, expression*, Paris,
Presses universitaires de France, 2002.

Damisch, Hubert, *La dénivelée. À l'épreuve de la photographie*, Paris,
Éditions du Seuil, 2001.

Foster, Hal, *Le retour du réel*, collection Essais, Bruxelles,
La lettre volée, 2005.

Foster, Hal, *Design & Crime*, Paris,
Les prairies ordinaires, 2008.

Heinich, Nathalie, *Le triple jeu de l'art contemporain*, Paris,
Les Éditions de Minuit, 1998.

Heinich, Nathalie, *L'élite artiste*, Paris,
Éditions Gallimard, 2005.

O'Doherty, Brian, *White Cube. L'espace de la galerie et son idéologie*, Zurich,
JRP / Ringier, 2008.

Rancière, Jacques, *Le partage du sensible*, Paris,
Éditions La fabrique, 2000.

Rancière, Jacques, *Et tant pis pour les gens fatigués*, Paris,
Les Éditions Amsterdam, 2009.

Rancière, Jacques, *Aisthesis*, Paris,
Éditions Galilée, 2011.

REMERCIEMENTS DE L'AUTEUR

Mes remerciements chaleureux vont

à Anne-Claude Bacon, Marcel Blouin, Madeleine Forcier, Johanne Lamoureux, Hélène Poirier et Francine Savard qui se sont prêtés à une lecture accueillante de mon manuscrit,

aux artistes qui m'ont permis d'associer leurs œuvres au récit,

à Alain Laforest pour les merveilleuses photos qu'il a prises des œuvres de la collection,

à Hélène Poirier dont la conception graphique a judicieusement mis en valeur les œuvres et le texte,

à Louise Paradis qui a généreusement offert la police *Recta* qu'elle a réalisée ces dernières années à l'École cantonale d'art de Lausanne (ECAL) et qui est utilisée ici pour la première fois au Canada,

aux galeristes des galeries Battat Contemporary, Roger Bellemare et Christian Lambert, Simon Blais, René Blouin, Donald Browne, Graff, Kozen, Laroche-Joncas, Pierre-François Ouellette art contemporain, Joyce Yahouda ainsi qu'aux responsables des centres d'artistes B-312, Circa et Clark qui m'ont appuyé dans ma démarche auprès des artistes,

à Maurice Forget qui m'a fait connaître les éditions du passage,

à la directrice des éditions du passage, Julia Duchastel, qui a accepté avec enthousiasme de publier mon manuscrit et à tous les membres de son équipe qui ont mené à bien la publication du livre,

au directeur d'EXPRESSION, Centre d'exposition de Saint-Hyacinthe, Marcel Blouin, qui s'est généreusement associé aux éditions du passage pour coéditer l'ouvrage et présenter une exposition sur la collection.

Je dédie ce livre à « M », Michel Paradis, grâce à qui et avec qui je vis, heureux, « au milieu des choses ».

ŒUVRES COMMENTÉES

Les numéros renvoient aux pages.

ŒUVRES REPRODUITES

Les numéros renvoient aux pages.

PRODUCTION : les éditions du passage et EXPRESSION, Centre d'exposition de Saint-Hyacinthe
CORRECTION D'ÉPREUVES : Claude Mercier, Richard Théroux, Colette Tougas
TRAITEMENT DES IMAGES : Photosynthèse
CONCEPTION GRAPHIQUE : Ahora design, avec la précieuse collaboration de Bernard Landriault et de Michel Paradis

Nous remercions de leur soutien financier :
Le Gouvernement du Québec – Programme de crédit d'impôt pour l'édition de livres Gestion SODEC
Le Conseil des arts du Canada

Nous reconnaissons l'aide financière du gouvernement du Canada par l'entremise du Fonds du livre du Canada (FLC) pour nos activités d'édition.

Cet ouvrage est une coédition des éditions du passage et d'EXPRESSION, Centre d'exposition de Saint-Hyacinthe. Il a été produit dans le cadre de l'exposition *DÉMARCHES[2] : Exposant deux*, commissariée par Johanne Lamoureux et présentée à EXPRESSION du 8 février au 20 avril 2014.

EXPRESSION, Centre d'exposition de Saint-Hyacinthe remercie le ministère de la Culture et des Communications du Québec, la Ville de Saint-Hyacinthe et le Conseil des arts du Canada de leur soutien financier.

EXPRESSION
Centre d'exposition de Saint-Hyacinthe

495, avenue Saint-Simon, Saint-Hyacinthe
(Québec) Canada J2S 5C3
T 450-773-4209 F 450-773-5270
www.expression.ca

Composé en *Recta* (ECAL par Louise Paradis), ce livre a été achevé d'imprimer sur papier
Sterling Premium Matte 200M texte, sur les presses de Datamark Systems, Ville Lasalle, Québec, Canada,
quatrième trimestre 2013